BLEACH

死神

最終研究

卍解文書

U0053613

大風文化

護廷十三隊

新舊隊員一覽

一併介紹守護瀞靈廷的護廷十三隊！
同時也確認以前隸屬的死神資料吧！

三番隊

隊長因市丸銀叛變而更換。

隊長
鳳橋樓十郎
101年前因虛化而到現世，不過在藍染被逮捕之後回歸隊長職務。

副隊長
吉良井鶴

◄ 以前的隊士

戶隱李空 第三席
吾里武綱 第五席
片倉飛鳥 第六席
「看不見的帝國」入侵時，遭到巴茲B攻擊而死。

市丸銀
前隊長，與藍染一起叛變。

射場千鐵
110年前的副隊長。

二番隊

與隱密機動極為密切的部隊。

隊長
碎蜂
隱密機動總司令官，隱密機動第一分隊「刑軍」總括軍團長。

副隊長
大前田希千代
隱密機動第二分隊「警邏隊」隊長。

◄ 以前的隊士 ►

四楓院夜一
101年前，因幫助浦原逃走而失勢。

大前田希之進
以前的副隊長。

浦原喜助
110年前的監理隊隊長，因升遷而轉隊。

一番隊

護廷十三隊的龍頭部隊。隊長也兼任總隊長。

隊長
京樂 春水

副隊長
沖牙源志郎

副隊長補佐
伊勢 七緒

◄ 以前的隊士 ►

山本元柳齋 重國
護廷十三隊的創始者暨前總隊長，與優哈巴哈戰鬥後身亡。

雀部 長次郎
前副隊長。在「看不見的帝國」侵略時與多利斯克戰鬥後身亡。

※ 年數是以藍染逮捕時的時間來記載。在本作中是逮捕後經過約2年的時間。

四番隊

以救護、補給班身分活動。隊舍成為救護設施。

隊 長 **卯之花 烈**
在與更木戰鬥後過世。

副隊長 **虎徹 勇音**

隊 士 **伊江村八十千和**
第三席

山田花太郎 第七席
荻堂 春信 第八席
青鹿

以前的隊士
吉良井鶴 轉到三番隊。
山田清之介 110 年前的副隊長。

五番隊

因藍染惣右介叛變而變更隊長。

隊長 **平子真子**
101 年前因虛化而到現世，在與藍染戰鬥之後回歸隊長的職務。

副隊長 **雛林桃**

以前的隊士
藍染惣右介
前隊長，在 101 年前還是副隊長。

六番隊

紀律嚴明的部隊。雖然多半是朽木家擔任當家，但不清楚是否為世襲制。

隊 長 **朽木 白哉**　　副隊長 **阿散井戀次**

隊 士 **行木理吉**　　**銀 美羽** 第九席

以前的隊士
朽木銀嶺 101 年前的隊長。　　**朽木蒼純** 101 年前的副隊長。

零番隊

王屬特務，成員都是隊長。

二枚屋王悅 刀神
麒麟寺天士郎 泉湯鬼
修多羅千手丸 大織守
曳舟 桐生 穀王
兵主部一兵衛 真名呼和尚

※ 零番隊不包含在護廷十三隊。

七番隊

沒有前往靈王宮，目前動向不明。

隊　長	狛村 左陣	使用「人化之術」之後變成狗。
副隊長	射場鐵左衛門	
隊　士	一貫坂慈樓坊	

以前的隊士

愛川羅武　101年前因虛化而失蹤的前隊長。

小椿刃右衛門　110年前的副隊長。

八番隊

沒有前往靈王宮，目前動向不明。

| 隊　士 | 圓乘寺辰房 | 第三席・副官輔佐 |

以前的隊士

矢胴丸麗莎　110年前的副隊長。

九番隊

負責《瀞靈廷通信》的編輯和發行。

| 隊　長 | 六車 拳西 |

101年前因虛化而隱身於現世，在東仙的叛變之後回歸。

| 副隊長 | 檜佐木修兵　久南 白 |

自稱「超級副隊長」。

| 隊　士 | 梅定 敏盛 |

以前的隊士

東仙 要　前隊長，與藍染一起叛變。

笠城 平藏　101年前的第三席。

藤堂為左衛門　101年前的第六席。

十番隊

110年前沒有隊長和副隊長。

隊　長	日番谷冬獅郎
副隊長	松本 亂菊
隊　士	竹添 幸吉郎　第七席
	長木曾秋龜　十番隊斬術指南

以前的隊士

志波 一心　約20年前左右失去死神之力移居到現世，現在的姓氏是黑崎。

十三番隊

長年由浮竹擔任隊長。

隊長

浮竹十四郎
向「靈王的右手」獻上內臟，陷入危險狀態。

副隊長

朽木露琪亞

隊士

小椿仙太郎
第三席，隊長代理

虎徹 清音
第三席，隊長代理

行木龍之介

志乃
空座町的駐守死神。

車谷善之助
前空座町的駐守死神。

以前的隊士

可城丸秀朗
前第六席。「看不見的帝國」入侵時身亡。

志波 海燕
前副隊長。他被梅塔史塔西亞殺害的身體後來被亞羅尼洛吸收。

十一番隊

由繼承「劍八」之人擔任隊長。

隊長

更木劍八
第十一代

副隊長

草鹿八千流

隊士

班目一角
第三席

綾瀬川弓親
第五席

荒卷真木造

以前的隊士

鬼嚴城劍八
110年前的前隊長。

卯之花 八千流
初代劍八暨初代隊長。

十二番隊

隊長也兼任「技術開發局」的局長。

隊長 涅 繭利　技術開發局第二代局長。

副隊長 涅 音夢

隊士 阿近　第三席，技術開發局副局長。

其他相關人士 壺府 凜

鵯州　技術開發局通信技術研究科靈波測量研究所研究科長

以前的隊士

曳舟桐生
前隊長。110年前晉升到零番隊。

猿柿 日代里
110年前的副隊長暨技術發開局開發室長。因虛化而現世。

浦原 喜助
前隊長、技術開發局初代局長。101年前，因虛化實驗之罪而被流放。

本書是集英社刊載的漫畫《BLEACH 死神》非官方考察暨副讀本。目的是要一邊分析單行本、雜誌和官方設定資料集等書籍，並加入個人的推測，一邊解開作品中的角色魅力和隱藏在故事裡的祕密。另外，本書有包含刊載於 2016 年 2 月 8 日發售的少年 JUMP《BLEACH 死神》第 661 話為止的許多劇情內容，敬請各位讀者見諒。

THE ENDING OF THE BLOOD WARFARE

CHAPTER

1

死 神 全 書
～一護與護廷十三隊之1

首先確認《BLEACH死神》的
核心死神之詳細內容。
同時複習與藍染之間的戰鬥。

STORY

獲得死神之力的一護 為了救露琪亞而前往屍魂界

● 在混雜了各式各樣思緒的屍魂界，陰謀逐漸揭曉

　　黑崎一護是一名從小靈力就很強的高中生。由於與為了驅除名叫虛的惡靈，而來到現世的死神‧朽木露琪亞邂逅，他的命運產生巨大的變化。

　　一護繼承露琪亞的死神之力並打倒虛之後，取代露琪亞成為代理死神。後來他跟同學，同時是滅卻師的石田雨龍一決勝負，加上同年級的朋友茶渡泰虎與井上織姬也都覺醒嶄新的能力，變化遍及他的生活周遭。

　　另一方面，露琪亞因為把力量給了人類而遭問罪，被義兄朽木白哉與阿散井戀次帶回死神的世界‧屍魂界。一護為了救露琪亞而在浦原喜助的身邊努力修行，經由神祕的黑貓‧四楓院夜一的引導，與茶渡、井上和石田一起潛入屍魂界。

　　在死神的活動據點‧瀞靈廷等待他們的，是精銳部隊護廷十三隊。可是其中

一員，對露琪亞的死刑持反對意見的五番隊隊長藍染惣右介遭到暗殺，露琪亞的處刑日突然提前舉行，局勢因為這個突發事件而變得更加混亂。

一護身處在這樣的情況下，與夜一進行修行後學會斬破刀的卍解。他救出差一點受刑的露琪亞，在與一直無法打敗的白哉的死鬥中獲得勝利。這時應該已被殺害的藍染在市丸銀、東仙要的護衛下現身，一護等人發覺這一連串的事件，全都是他的陰謀。

藍染的真正目的，是要統治死神虛化的世界。因此他從露琪亞的體內取出為達成目的不可或缺的崩玉，在聯手的大虛所創造的反膜保護之下離去，並前往虛圈。然後結束激烈戰鬥的一護等人，向留在屍魂界的露琪亞告別，回到現世。

EVENT

一護因露琪亞而得到靈力，
成為死神

↓

以與石田的戰鬥為契機，
茶渡和井上的力量覺醒

↓

露琪亞被帶到屍魂界，
一護等人前往救她

↓

救出露琪亞，
發現藍染的叛變

神祕的敵人・破面襲來，一護等人迎向嶄新的戰鬥舞台

◉ 為了救井上前往虛圈，與眾多破面對戰

一護成為代理死神並四處奔走驅除虛，這時一位奇妙的轉學生・平子真子出現在他的面前。平子自稱他們是由踏入虛之領域的死神所組成的**「假面軍勢」**，希望一護也以「同類」的身分與他們並肩作戰。之後，一護等人居住的**空座町**受到藍染屬下的**破面・烏魯基歐拉**等人襲擊。一護對他們壓倒性的戰鬥能力感到驚愕。

當護廷十三隊派遣露琪亞和十番隊隊長・**日番谷冬獅郎**前往救援時，**古里姆喬**與數名破面再次襲擊而來，一護與冬獅郎等人被迫陷入苦戰。一護強烈感受到自己的能力不足，下定決心拜訪平子，與假面軍勢一起修行。他**抑制**因戰鬥而變得不安定的**「內在虛化」**，學會了虛化。

另一方面，屍魂界正在防禦企圖殲滅王族的藍染入侵，**山本元柳齋重國總隊**長和護廷十三隊的眾人都加強警戒。然而烏魯基歐拉等人奉藍染之命，比他們預期的時間還要早就出現，並且抓走了井上。

因為無法期待正在戒備藍染入侵的屍魂界會派出援助，一護為了救井上，與石田和茶渡一起潛入破面所居住的**虛圈**。阻擋他們去路的是在現世打過照面的古里姆喬和烏魯基歐拉，這些從破面的菁英中選拔出來的**十刃**。

稍後前來救援的露琪亞和戀次等人也加入一護他們，在各地不斷地展開激烈戰鬥。在與十刃和他們的屬下破面們進行數次死鬥之中，一護等人逐漸陷入困境，此時出乎意料的數名援軍出現在他們的面前。

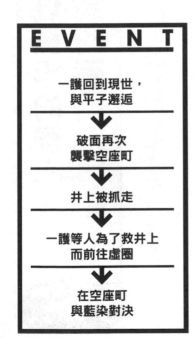

E V E N T

一護回到現世，
與平子邂逅

↓

破面再次
襲擊空座町

↓

井上被抓走

↓

一護等人為了救井上
而前往虛圈

↓

在空座町
與藍染對決

STORY

藍染一心實現長年的野心，一護挑戰最後的戰鬥

●在互相削減彼此生命的死鬥中，百年來的因緣告一段落

以護廷十三隊的援軍身分趕來的，是白哉和更木劍八。另一方面，為了防禦破面入侵，其他隊長們在浦原所創造的**偽造空座町**迎戰藍染。

藍染的野心大約是從100年前開始的。當時的屍魂界**發生魂魄陸續消失的事件**，而在暗中操控這一切的，就是五番隊副隊長藍染。因為那起事件，**當時的五番隊隊長平子和猿柿日代里等人虛化，當時的十二番隊隊長浦原**想要救他們，**卻反而背了黑鍋，被趕出屍魂界。**

銘記著這段過去因緣，平子所率領的假面軍勢，加入了與入侵偽造空座町的十刃之間的戰鬥。而且元柳齋也站上前線，好不容易擊敗十刃，卻因為市丸和東仙的參戰而更加居於劣勢。

另一方面，一護在虛圈變成像虛一樣的面貌，展現出殘暴的力量，打倒烏魯基歐拉並救出井上。他回到現世後與藍染對戰。雖然一護的父親·**黑崎一心**、浦原和夜一也跟他一起並肩作戰，卻無法阻止藍染與崩玉融合，並獲得壓倒性力量。

藍染入侵真正的空座町，**有澤龍貴**等一護的同學也有生命危險。而且**叛變的市丸也被打倒**，在絕望的狀況下，一護學會**「最後的月牙天衝」**，起身對抗藍染。一護**用自己所有的死神之力做為交換，封印了藍染的力量**。最後藍染失去崩玉之力，被浦原所開發的**鬼道**封印，漫長的戰鬥終於畫上休止符。

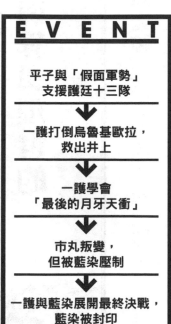

EVENT

平子與「假面軍勢」
支援護廷十三隊

↓

一護打倒烏魯基歐拉，
救出井上

↓

一護學會
「最後的月牙天衝」

↓

市丸叛變，
但被藍染壓制

↓

一護與藍染展開最終決戰，
藍染被封印

何謂守護屍魂界與現世的死神？

●將現世的魂魄送往屍魂界的死神

身上穿著死霸裝，與虛戰鬥的死神。關於他們的主要工作內容，根據露琪亞的說法──

露琪亞：「一個是把『整』以剛才的『魂葬』引導到屍魂界去……而第二種則是……把『虛』給昇華、消滅掉。」（第1話）

是這兩大工作。起初一護從露琪亞手中得到死神之力，代替她執行這些工作。在那段期間，揭曉了**死神擁有比人類還要長的壽命**，以及本來一直生活在名叫屍魂界的世界等事情。

●關於死神的戰鬥手段

在**屍魂界**有瀞靈廷和流魂街這兩個世界，瀞靈廷主要是死神和貴族居住，流魂街則是在現世死亡大多數魂魄生活的地方。雖然流魂街會因地區而有所差異，**總而言之治安敗壞，強盜和殺人犯橫行。逃出流魂街的唯一手段，就是成為死神並隸屬於護廷十三隊。**

因此，在培育死神的**真央靈術院**，多半是流魂街出身的人就讀。不過成為死神的機會未必是平等的，若身為貴族，只要有當家的一句話就能畢業並成為死神（第98話）。話雖如此，實際以死神身分隸屬護廷十三隊後，就完全是實力至上，就算是流魂街出身的人位居貴族之上也不稀奇。因為守護瀞靈廷和與虛戰鬥需要堅強的戰鬥力，比起血統和家世，能力更受到重視。

死神主要的武器是名為**斬魄刀**的刀。所有想要成為死神的人，在進入真央靈術院時會被**借予名為淺打的斬魄刀**。隸屬護廷十三隊的死神所攜帶的斬魄刀有各式各樣、迥然相異的名字和能力──

二枚屋：「每一位死神無論吃飯還是睡覺都與『淺打』在一起，透過無數次地磨練，將自我靈魂精髓刻印在『淺打』上，藉此創造『自己的斬魄刀』。」（第523話）

如同二枚屋所說明的，藉由磨練淺打所達成的成果，自真央靈術院畢業並進入護廷十三隊後，就會被正式授予。平時斬魄刀會是普通的刀狀，在戰鬥時同時呼喚解放語和刀的名字，就會變成始解的狀態。始解有像是露琪亞的「袖白雪」一樣維持刀的形狀並發揮其他力量，也有像一角的「鬼燈丸」會變化成三節棍的其他形狀等等，有各式各樣的類型。而且解放斬魄刀的第二階段稱為卍解，根據夜一所說，能發揮比始解多5倍～10倍的威力（第120話）。卍解的能力會有更多種類，雖然多半能發揮比始解能力更強的力量，但也有像碎蜂的「雀蜂雷公鞭」一樣，刀身會變化成炮台，或是像狛村的「黑繩天譴明王」一樣出現巨人，不僅破壞力上升，更能施展多采多姿的攻擊。不過，學會卍解一般需要10年以上的鍛鍊，是成為護廷十三隊隊長的必要條件，相當難以學會。

此外，死神使用的攻擊手段還有鬼道。鬼道分為攻擊對方的破道和限制對方

行動的縛道兩種，雖然沒有清楚說明，但似乎存在一到九十九。**數字越大威力越強**，用斬魄刀的攻擊結合鬼道，死神就能跟強大的敵人對戰。

●關於死神的「死」

死神雖然能比人類活得更長久，但並非不會死亡。可能會在戰鬥喪命，也會因生病而死。根據海燕所說，死神一旦死亡**「身體遲早會化為塵土，成為組成屍魂界的靈子」**（第268話），而且平子說明死亡時**死霸裝也會一起消失**（第104話）。

人類死後會變成魂魄，被引導至屍魂界，但**身為魂魄的死神一旦死亡，則會灰飛煙滅地消失無蹤**。

主要人物

黑崎一護

為了實現母親對他的名字所灌注的心願「要永遠保護某一個東西」……今天也揮舞著黑色刀刃的代理死神！

●為了保護同伴、家人，以及某個不認識的人而戰鬥的男人！

黑崎一護是名留有一頭鮮豔的橘色頭髮和棕色瞳孔的高中生，端正的面貌總是露出無法鬆懈的表情，身兼保護空座町的**代理死神**。雖然他嚴肅的表情和冷酷的態度常讓人感到恐懼，但在他的內心深處，卻懷抱強烈的正義感，以及**「保護同伴」**這個不曾動搖的信念，是一名熱血男兒。

一護在高中一年級的某天，因為極高的靈力而遭遇邪惡的靈魂‧虛的襲擊。並與為了打倒虛而前來的死神少女‧**朽木露琪亞**邂逅，負傷的她把能與虛戰鬥的能力‧**死神之力**讓給他，之後他便開始以代理死神的身分度過征戰的每一天。

無隸屬隊伍

生日：7 月 15 日　　　　體重：66kg
身高：181cm　　　　　　血型：AO 型
喜歡的食物：巧克力＆明太子

斬魄刀

名稱 斬月

沒有刀鞘，刀柄纏繞著長布條的黑色大刀。具備讓斬擊本身巨大化並飛行的力量。

卍解 天鎖斬月

斬月變化成刀身是黑色的，且有卍型刀鞘的細身長刀。不只是刀，就連一護的死霸裝也會變成像黑色大衣。

招式

月牙天衝

從斬月及天鎖斬月釋放的巨大飛行斬擊。在與浦原的修行中剛學會的時候，他還無法專注地射擊，後來經歷過無數戰鬥，變得能自由自在地發射了。

無月

與天鎖斬月融合，把自己當作月牙天衝，變成「最後的月牙天衝」狀態的一護，用自己所有的靈力做為交換，所釋放出來的必殺一擊。展現出的威力甚至能打倒吞噬崩玉成為高次元存在的藍染。

月牙十字衝

一護在靈王宮獲得的二刀一對型的全新斬魄刀「真斬月」。是利用交替揮舞短刀和長刀來釋放十字型月牙天衝的招式。

其他

虛化

藉由一護體內發生的「內在虛化」，發揮出無法與平時相比的戰鬥能力之狀態。戴著像骷髏的面具，能使用破面的「虛閃」和「響轉」等招式。

CHARACTER PROFILE OF

ICHIGO KUROSAKI

● 經歷無數激戰和修練所獲得的各式各樣的能力

成為死神的一護在那之後遭遇無數強敵，每次遇到就會陸續獲得強大力量。

他在露琪亞被帶往屍魂界時，為了得到救她的力量，經過浦原喜助的戰鬥訓練，成功解開了斬魄刀封印的第一階段・**始解**。而且在屍魂界只用三天的修行，就解放了斬魄刀第二階段・**卍解**，這原本是本領高強的死神要花費數十年的漫長光陰才能學會的，他還領悟出釋放強力斬擊的招式・**月牙天衝**。他用這個力量漂亮地打倒**朽木白哉**，救出了露琪亞。

此外，他在與前死神集團・**假面軍勢**的修練中操縱死神與虛雙方的力量，成功抑制了能提升所有能力的**虛化控制**。而且，他在精神世界與斬月進行長達數個月的戰鬥之後，最後透過**融合自身和斬魄刀**來獲得極大力量，用那股力量擊敗萬惡的根源・藍染，並用自己的靈力當作交換，徹底守住本來成為藍染目標的空座町。之後一護經過與**前任代理死神**・銀城的戰鬥，取回死神之力，現在為了與母親・**真咲的仇人**，同時也是到目前為止**所有戰鬥的原兇，滅卻師之王・優哈巴哈**展開最終決戰，造訪靈王的居所・靈王宮。

然後，京樂春水突然出現在引頸期盼一護歸來的現世同伴們面前，對他們說了以下這些話：**「關於你們…必須跟一護分開的事。」**（第545話），還有如果一護**在靈王宮獲得的力量可能會直接影響到現世的話，「他將不能再回到現世。」**

一護在與看不見的帝國的戰鬥當中，被**發現繼承了母親‧真咲的滅卻師之力**，另外**在靈王宮得到新的力量斬魄刀‧真斬月**，獲得比以前還要強大的力量。從他**每次與強敵對戰都會展現出驚人成長這一點來看**，不難想像在與優哈巴哈的最後一戰中，**他的能力應該會變得比以前還要強大。**一護總是會像這樣不斷地成長，讓人覺得京樂令人不安的發言很可能會成真。究竟故事會迎接怎樣的結局呢？我們只能祈禱一護總是為了某人不斷揮舞的刀刃，在最後不會變成切斷他與現世同伴們羈絆的殘酷武器。

KEYWORD &POINT

守護淨靈廷的死神精銳部隊
護廷十三隊

● 為了保護屍魂界，日以繼夜挑戰嚴苛的任務！

主要任務是負責屍魂界的中央都市・淨靈廷的警備和維持治安，還要負責讓在現世徘徊的魂魄成佛，以及討伐虛等等，死神的精銳部隊・護廷十三隊是由山本元柳齋重國所統率的一番隊為龍頭，正如其名以十三支部隊所組成。各隊的隊長都是由以學會卍解為首，能滿足嚴苛條件，具備實力的死神擔任，底下有隊長所任命的副隊長，在其下有依照戰鬥能力高低順序給予席次的第三席、第四席……等席官，然後在其下配置一般隊員，每隊由兩百名左右的隊員組成。

護廷十三隊是 1000 年前，前總隊長・元柳齋所創立。被創立當時的護廷十三隊消滅的滅卻師之長・優哈巴哈曾說：「是個以護廷為名，行殺戮之實的殺手集團。這正是為什麼會是個令人畏懼的集團。」（第511話），得到安逸和平的

護廷十三隊，以他的說法來看是**「為了無謂的正義與驕傲而猶豫不決，墮落成懦弱的一群人」**。然後優哈巴哈繼續說：**「護廷十三隊在千年前，就與我等一同滅亡了！」**並殺了元柳齋。京樂繼承元柳齋的遺志，出現在為總隊長的死亡感到悲憤並爭論不休的隊長們面前：**「護廷十三隊可不是為了憑弔死者，或是為遭破壞的屍魂界落淚而存在的。」**（第515話）用語言重申護廷十三隊的存在意義，告誡他們。優哈巴哈把京樂所說，為了達成他們最大且唯一的目的**「保護屍魂界」**而懷抱的**「正義和驕傲」**批評為**「無謂的」**東西。然而，保護這個意志能產生比任何事物都要強大的力量，這正是一直以來**一護所不斷證明的東西**。他們在元柳齋的身邊花費1000年的時間不斷提升自己。護廷十三隊的正義與尊嚴真的是**「無謂的」**東西嗎？目前不斷擴大的最終決戰將會證明這件事吧。

〈二〉

一番隊

●集結實力高強的隊士之菁英部隊

就算是在總數 3000 名隊士的護廷十三隊當中，一番隊仍是聚集實力高強的隊士之龍頭部隊。隊長是由護廷十三隊的創始者，也是總隊長的**山本元柳齋**擔任，雀部長次郎擔任副隊長。

可是在與看不見的帝國的戰鬥中，雀部和元柳齋分別被多利斯克和優哈巴哈殺死。之後看不見的帝國撤退，八番隊隊長的**京樂**被任命為一番隊隊長的接班人。**「沖牙三席負責一番隊的實際業務，而伊勢副隊長負責打理我的事。他們都很清楚自己的工作。」**（第520話）根據京樂以上的理由，前所未見地任命兩位副隊長。因為這項要求，前八番隊副隊長的伊勢也跟京樂一起轉到一番隊。

隊長●京樂春水
副隊長●伊勢七緒
隊花●菊花　象徵精神●真實與潔白

（二）京樂春水

● 為了護廷就算邪惡也要利用的結果主義者

在隊長的羽織上穿著女性和服，特立獨行的**京樂春水**。不過在看不見的帝國的戰鬥中，同時失去一隻眼睛，以及本來是一番隊隊長，感情比親人還要好的元柳齋之後，他被任命為新的**一番隊隊長**（第520話）。

雖然京樂平時引人側目的輕佻行為，會讓人懷疑他身為隊長的品性，但他比任何人都要深思熟慮，危急時刻都能冷靜地做出正確的判斷。當優哈巴哈襲擊靈王宮時，他以附加限制的方式解放囚禁中的藍染。當他因有勇無謀的

本來是**八番隊的隊長**。

行動受到同伴責備時，他明確地表示：「要打敗邪惡勢力就只能利用邪惡，我不認為這麼做很邪惡！」（第622話），也表現出為了正義不擇手段的一面。

●與副隊長伊勢的關係

京樂有個哥哥，大嫂是一番隊副隊長伊勢的母親。伊勢家據說遭受**男人會早死的咀咒**，京樂的哥哥也沒有例外地死去了。伊勢的母親認為伊勢家代代繼承的斬破刀神劍・八鏡劍是詛咒根源，把劍託付給京樂。在那之後，京樂就把**神劍・八鏡劍藏起來**，但是他在與里傑的戰鬥中身負重傷後，就把劍還給伊勢了（第651話）。

C H A R A C T E R P R O F I L E O F SYUNSUI KYORAKU

斬魄刀 花天狂骨

解放語 花風紊亂，花神鳴啼，天風紊亂，天魔嘻笑，花天狂骨

強迫位於靈壓領域內的人遵從花天狂骨所提出的遊戲。根據遊戲規則也可能會不利於京樂本身。

卍解 花天狂骨枯松心中

京樂與敵人會演出男女殉情的戲碼，最後切斷敵人的咽喉。另有一個名稱是花天狂骨黑松心中。

招式 不精獨樂

以手持兩把斬魄刀的狀態讓身體像陀螺一樣旋轉，引起激烈的狂風，阻礙對手的攻擊和行動。

一 山本元柳齋重國

護廷十三隊的創始者
擔任總隊長和一番隊隊長
九死一生的猛者！

◉本來是備受眾人畏懼的死神……

山本元柳齋是創立護廷十三隊，**擔任超過1000年的總隊長職務**，驍勇善戰的猛者。

他擁有不像老人，鍛鍊得相當結實的肉體和極高靈力，也被其他隊長所畏懼。另外，他手持的斬魄刀流刃若火，即便是始解狀態也會發揮驚人的力量。

雖然元柳齋可說是最強的死神，但他在看不見的帝國的戰役中與**優哈巴哈**對決。激烈戰鬥到最後不幸被殺害（第511話）。

CHARACTER PROFILE OF
SHIGEKUNI YAMAMOTOGENRYUSAI

一番隊前隊長

生日：1月21日
身高：168cm　　　　　體重：52kg

斬魄刀 流刃若火

卍解 殘火太刀

平時被封印為手杖的形狀，一旦解放便會發出熊熊烈火，將對手和周圍燃燒殆盡。

（二）二番隊

●隱密機動且人派廣泛，善於間諜活動的部隊

護廷十三隊基本上是執行保護魂魄和驅除虛這些任務。在這些隊伍中二番隊與**隱密機動**有很深切的關聯，是**善於間諜活動**，與眾不同的部隊。本來隱密機動是與護廷十三隊不同的組織，在代代擔任隱密機動的總司令官**四楓院家**和下屬兼任二番隊隊長之後，兩者的連結變得密切起來。

前任二番隊隊長是四楓院家的當家**夜一**。不過她因為101年前幫助浦原喜助逃亡的罪名而失去地位。之後夜一的部下**碎蜂**就任二番隊隊長和總司令官。

碎蜂也統轄隱密機動的最高階部隊刑軍，大幅提升了二番隊的戰力。

隊長● 碎蜂

副隊長● 大前田希千代

隊花● 翁草　象徵精神● 不希求任何事

三 碎蜂　隊長

兼任二番隊隊長與隱密機動總司令的**碎蜂**，以前是夜一的部下，非常敬愛她。然而夜一因浦原事件而失蹤，**碎蜂因遭遇背叛和誤解而懷抱恨意**。不過在救出露琪亞時，她與夜一激戰後，解開誤會並修復關係。

三 大前田希千代　副隊長

大前田除了擔任二番隊隊長的副隊長職務外，還**兼任隱密機動第二分隊的隊長一職**。雖然體格壯碩，但因為隸屬隱密機動的關係，行動非常迅速，也有一定的戰鬥能力。不過也有看到比自己屬害的人就會逃跑的**膽小一面**。

主要人物

四楓院夜一

四代貴族之一・四楓院家的第22代當家。

被稱為史上首屈一指的白打天才，

因屍魂界的動亂而睽違百年現身！

◉捨棄地位和名聲成為在野戰士的前二番隊隊長

夜一是屍魂界四大貴族之一・四楓院家的第22代當家，在約100年前擔任護廷十三隊二番隊隊長，也是隱密機動總司令官，兼任隱密機動第一分隊「刑軍」的總括軍團長，是個擁有諸多地位，始終在第一線活躍的人物。雖然因為幫忙好友浦原逃亡而失去地位，之後行蹤不明（第159話），但她在屍魂界動亂而再次現身，以讓一護學會卍解的形式，協助他進行救出露琪亞的作戰（第120話）。

現在是二番隊隊長的碎蜂，對一直深深敬愛的夜一丟下自己並消失，懷抱著強烈的憎恨，雖然她阻擋在援助一護的前上司面前，不過這兩個人在激鬥後達成了和解（第159話）。

無隸屬隊伍

生日：1月1日　　　　身高：156cm
體重：42kg　　　　　血型：不明
喜歡的食物：不明

斬魄刀

名稱 不明

根據夜一自己的回憶，擔任二番隊隊長的時候，她似乎持有短刀長度的斬魄刀（第130話）。

卍解 不明

現在未持有斬魄刀，卍解的內容也不明。不過因為曾是護廷十三隊的隊長，應該也有學會卍解。

招式

瞬閧 讓背負在背部和雙肩的鬼道炸裂，是使用自己拳打腳踢戰鬥的白打中，最高等的戰鬥術。夜一和碎蜂的刑戰裝束因為預先知道在發動瞬閧時不會彈飛，所以是設計成裸背和無肩。

反鬼相殺 用同質、同量、反方向的鬼道迎擊對戰對手的鬼道，使其互相抵消的高等技術。從她一瞬間就把碎蜂發動瞬閧的攻擊抵銷來看，感覺不到有100年以上的空窗期（第159話）。

其他

貓化 變身成黑貓的樣子（變身時也能說人話和使用鬼道）。為了長年隱身，一直以貓的樣子生活，變回人類時常常犯下忘記穿衣服的失誤。本人似乎很喜歡變成身體輕盈的貓。

奔放 不像出身高貴家族的公主，健談到讓人招架不住。行為舉止毫無形象可言，與部下會面時也會滿不在乎地吃小吃，或是在浦原家盤腿吃牡蠣特製蓋飯等等，奔放的行為引人注目。

CHARACTER PROFILE OF YORUICHI SHIHOIN

1　2　3　4　5　6　7　8　9

KEYWORD
&POINT

驍勇善戰的猛者・夜一懷抱著衰弱這個不安要素

● 親弟弟救了感覺自身衰弱的夜一？

夜一是被稱為「瞬神」的白打專家。她協助一護衝進瀞靈廷時，即使很久沒有站在前線，仍然用她感覺不到空窗期的實力支持一護的戰鬥。不過她似乎還是有感覺到**遠離實戰已久的衰弱**──

夜一：「**連續使用一、兩百次瞬步就上氣不接下氣…我真的老了嗎…**」

（第119話）

表現出自嘲的樣子。另外，她在破面入侵時，因為赤手空拳迎戰擁有鋼皮的闇・里亞爾柯而**手腳負傷**（第195話），在與藍染的戰鬥中也身負重傷（第406話）。

1

2

3

4

5

6

7

8

9

只是，夜一關於自己衰弱和變弱的部分，就連對好友浦原都沒有明確地承認。雖然乍看之下是個開朗話多的人，其實她的**個性是會把真心話隱藏在心裡**。

夜一在空座町一戰之後就從本作中消失一陣子（第406話），然後在第587話久違地登場。她在沒有出現的這段期間，因為受到浦原的委託而在調查現世和屍魂界邊界的扭曲，她查出這個扭曲的能量會成為從瀞靈廷朝向靈王宮的推進力。

她帶著蒐集而來的能量現身，與一護一起前往靈王宮，面對與優哈巴哈的決戰。**不過她的身體在之前的諸多戰役中應該累積了相當多的負荷**。浦原會派夜一調查邊界，應該也是想要讓她暫時離開前線，專心地恢復體力吧。

夜一在靈王宮與**親弟弟‧夕四郎咲宗會合**（第657話）。雖然夕四郎在精神面仍稍嫌幼稚，但他已學會瞬闇，是一名**讓人感覺到不辱四楓院家現任當主之名的白打天才少年**。在今後的靈王宮決戰中，這對姊弟的力量必定會成為一護的助力，但在那之前，**夕四郎的存在，或許會將姊姊夜一從困境中拯救出來吧**。

三番隊

◉面對幾次更換隊長的事態

　市丸、吉良和鳳橋這些優秀成員曾隸屬的三番隊，也是一個組織成員因周圍的事件而被大大地玩弄於股掌之間的部隊。

　大約100年前，鳳橋成為退休隊長的接班人，但因**魂魄消失事件而虛化**，退下隊長寶座，**市丸成為隊長**。可是市丸也與藍染共謀而**叛離護廷十三隊**。空下來的隊長工作似乎暫時由副隊長**吉良**兼任，但是在空座町與藍染決鬥之後，從假面軍勢恢復正常樣貌的**鳳橋再次回歸隊長職位**。

　滅卻師入侵屍魂界時三番隊也在前線奮戰，但在那期間以**吉良**為首，**戶隱**、吾里、**片倉**等眾多隊士喪命。

隊長●鳳橋樓十郎
副隊長●吉良井鶴
隊花●金盞花　象徵精神●絕望

三 鳳橋樓十郎 ─ 隊長

鳳橋以前還是三番隊隊長的時候，因魂魄消失案件而虛化，成為假面軍勢的一員。在空座町與藍染等人戰鬥之後，回歸三番隊隊長之職，在與星十字騎士團的戰鬥中活躍。

可是他在療養中被葛雷米襲擊而殞命，後來借吉賽爾之手成為殭屍。

CHARACTER PROFILE OF ROJURO OTORIBASHI

生日：3月17日
身高：187cm
體重：73kg

斬魄刀 **金沙羅**

三 吉良井鶴 ─ 副隊長

吉良是在真央靈術院以榜首錄取的秀才，在巨大的虛襲擊時協助檜佐木等等，從院生時代就嶄露頭角。入隊後，雖然因為隊長市丸的背叛而感到痛苦，仍領導部隊。在與星十字團的戰鬥中被巴茲B射穿右半身，後來成功復活。

CHARACTER PROFILE OF IDURU KIRA

生日：3月27日
身高：173cm
體重：56kg

斬魄刀 **侘助**

四番隊

〔四〕

隊長●卯之花烈

副隊長●虎徹勇音

隊花●龍膽　象徵精神●喜歡悲傷的你

●雖然被揶揄為弱小部隊，但確實地完成救護任務

在多半以戰鬥部隊身分活動的護廷十三隊當中，四番隊是專門負責救護和補給，十分與眾不同的部隊。這個部隊以隊長**卯之花**為首，副隊長**勇音**以貼身護衛身分侍奉她，**伊江村**會給予隊士明確指示，是個一體同心的集團。

不過即使她們執行著治療和看護護廷十三隊的隊士們這個重要任務，卻被其他部隊愚弄，尤其是被十一番隊的隊員們視為**戰鬥力低下的包袱部隊**，把她們當作拖油瓶。

即便是在那樣的狀況下，四番隊仍舊確實地完成任務，就算是隊長卯之花離開部隊的現在，以勇音和花太郎為首的成員仍繼續拯救眾多隊士的生命。

四

卯之花烈

拯救過無數隊士的生命之人
過去是自稱初代劍八・八千流的
大壞人

●劍術優異的前十一番隊隊長

卯之花是護廷十三隊的元老級成員，是一位主導隊士看護，**嫻靜溫柔的女性**。

不過她擁有曾經是**屍魂界空前絕後的大壞人**這段過去，也曾以**初代劍八**身分擔任過**十一番隊初代隊長**。

她曾與**更木**戰鬥過，成功取回他本來的力量。她感受著「能夠完成任務而死去」（第526話）的幸福，同時死在更木的劍下。

CHARACTER PROFILE OF
RETSU UNOHANA

四番隊隊長

生日：4月21日
身高：159cm　　　　　　體重：45kg

斬魄刀 **肉雫唼**

卍解 **皆盡**

描繪出巨大曲線的刀。解放能力後會變成像魟一樣的巨大生物，吞下傷者並治癒傷口。

四 虎徹勇音

副隊長

勇音是擔任四番隊隊長的溫和女性。

她忠實地遵從卯之花的指示而深得**她的信賴**，藍染的謀反明朗時，她使用鬼道**天挺空羅**告知一護和隊士這項事實。

卯之花與更木戰鬥時，她因為理解她的想法而掉淚。

四 伊江村八十千和

第三席

伊江村是個個性認真的四番隊隊士，擔任第一**上級救護班的班長**。

他在緊急時刻會向隊士們下達**救護活動的指示**，行動**迅速且明確**。藍染反叛時，他獨自一人向隊士下達指示，要他們治療身為旅禍的一護等人。

四

山田花太郎

在他人面前也能滿不在乎地哭泣
在容易害怕和膽小的個性中
隱藏著莫大的勇氣

◉帶領一護等人到露琪亞的所在處

四番隊的**花太郎**個性內向，就算被面對面說壞話也不會生氣。

不過另一方面，他也會展現出**充滿勇氣的行動**，一心一意想救出溫柔對待自己的露琪亞，即使知道會被問罪，還是帶領一護等人前**往懺罪宮**，此外**他率先自告奮勇擔任阻止白哉的任務**。

另外，在這之後，他也在與看不見的帝國的戰鬥中，展現出救助負傷的隊士們的活躍。

CHARACTER PROFILE OF
HANATARO YAMADA

四番隊第七席

生日：4月1日
身高：153cm　　　　　體重：45kg

斬魄刀 瓠丸

卍解 不明

雖然能藉由斬殺對手治癒對方的傷口，卻無法當作武器來使用。

五番隊

〔五〕

●隊長寶座從平子換成藍染，之後又換回平子

五番隊以前是由平子當隊長，然後藍染擔任副隊長。平子因藍染的謀略而虛化之後，藍染順理成章地坐上隊長的寶座，雛森桃就任副隊長。發覺藍染的背叛之後，隊長從缺的狀態持續一陣子，在藍染被封印並入獄後，**平子回歸隊長職務**。

說到五番隊整體的特徵，值得一提的是**所屬隊員們的能力整體來說都很高**。

此外，藍染還沒有讓大家看到他所隱藏的真面目時，每個月都會開一次書道教室等等，讓人有一種回家的氛圍。或許正因如此，雛森才會打從心底敬仰藍染，最後被背叛之後仍無法接受現實吧。

隊長●平子真子
副隊長●雛森桃
隊花●馬醉木　象徵精神●犧牲、危險、清純的愛

五 平子真子

─因藍染的策略而虛化
雖然曾一度被奪走隊長寶座
在藍染被封印後回歸

●傳授一護抑制「內在虛化」的方法

在本作中首次登場時，**平子真子**是以轉學生身分來到一護等人就讀的高中。留著妹妹頭加上關西腔，雖然乍看之下是會讓人感覺很可疑的角色，但他的真面目是發現虛之力的死神集團・**假面軍勢**的一員，具備不須解放斬魄刀，只靠**虛化**就足以壓制古里姆喬的戰鬥力。

如此屬害的平子在110年前隸屬護廷十三隊，擔任五番隊的隊長。讓他的命運產生劇烈變化的，是9年後撼動屍魂界的魂魄消失案件。

被選為**殲滅特務部隊**其中一員的平子趕到現場，與當時變成虛的**九番隊隊長・六車拳西戰鬥**。在戰鬥中帶著屬下市丸、東仙現身的是，平子從以前就懷疑其行動，於是為了就近監視而任命為自己部隊之副隊長的**藍染**。

因藍染的謀略而**自己也虛化的平子**，和同樣變成虛的七名同伴一起被趕出屍魂界，組成**假面軍勢**。不過在為了抑制內在虛化而進行修行的一護打倒藍染之後，他們終於一吐怨氣。

之後平子返回屍魂界恢復五番隊隊長職務。雖然沒有引人注目的活躍，但是可以確認到他與副隊長雛森一起在前線奮戰的身影。

斬魄刀 **逆撫**

可以讓對手所認知的上下前後左右，以及注視的方向和被砍的方向感顛倒。藉由讓對手嗅聞從刀散發出的特殊味道來發動。

招式 **超時墜跌**

將手掌對著對方的臉，使其失去意識，在與一護訓練時使用。

招式 **暖簾卷**

撕裂空間，用鬼道等招式讓隱藏的對象曝光。在100年前使用過。

招式 **虛閃**

將斬魄刃與地面平行，從拳頭釋放力量的招式。在虛化後使用。

<div style="text-align:right">

五

雛森桃

雖然被敬愛的藍染背叛
但是在藍染被封印之後設法振作
熱衷於執行任務的副隊長

</div>

●好不容易掙脫藍染的束縛

雛森桃有著惹人憐愛的容貌卻是**鬼道行家**，以五番隊副隊長身分努力不懈。

她打從心底敬仰隊長藍染，在暗殺事件之後精神錯亂。懷疑**青梅竹馬的冬獅郎**是暗殺犯，而且就算被其實一直活著的藍染親手殺害，也還是希望他能回頭，有很長一段時間無法從打擊中振作起來。不過後來想方設法振作，在恢復隊長職務的平子身邊拼命地執行任務。

五番隊副隊長

生日：6月3日
身高：151cm　　　體重：39kg
興趣：看書　　　　特技：繪畫
喜歡的食物：桃子　討厭的食物：李子

斬魄刀 飛梅

解放能力的同時會變化成像七支刀般的形狀，是一把具備從刀身放出火球能力，鬼道系的斬魄刀。

崇拜是

距離理解最遠的

感情

藍染惣右介（第170話）

CHAPTER 2

死　神　全　書
～ 護　廷　十　三　隊　之 2

一併確認白哉與戀次所屬的六番隊，
以及現在是由冬獅郎，以前則是由
一心所統帥的十番隊等成員吧！

BLEACH 死神
最終研究
卍解文書

（六）六番隊

●隊長與副隊長的個性完美互補

六番隊是由**朽木白哉**擔任隊長，**阿散井戀次**擔任副隊長的部隊。因為紀律嚴明的白哉是隊長之故，雖然部隊的氣氛充滿緊張感，不過個性爽朗的戀次會幫忙緩和氣氛。另外，因為**打招呼是人際關係的基礎**，六番隊很鼓勵打招呼。

雖然並沒有詳細描寫隊士個人的力量和活躍，但既然是由戰鬥能力高強的白哉和戀次所管轄，部隊整體的戰鬥能力應該都很高。不過，星十字騎士團襲擊屍魂界時，因艾斯・諾特而出現**眾多死傷者**，白哉和戀次也都身負重傷。雖然白哉和戀次被告知無法回歸職務，但是他們藉由麒麟寺的白骨地獄和血池地獄的治療而復活（第519話）。六番隊得以躲過全軍覆沒的危機。

隊長●朽木白哉

副隊長●阿散井戀次

隊花●山茶花　象徵精神●高潔的理性

〈六〉朽木白哉

——露琪亞的義兄
擔任六番隊的隊長
是死神中最冷靜沉著的男人

●比任何死神都要重視紀律

四大貴族**朽木家**的**現任當家**，兼任六番隊隊長的**白哉**，是個冷靜沉著，很少露出感情的男人。他認為**朽木家必須成為死神的模範存在，比任何事物都要重視紀律，而且懷抱著願意為紀律而死的頑強信念**。因此對於違反紀律的人毫無例外都會加以懲處，就算是家人也無一例外。當義妹**露琪亞**犯下把靈力讓給一護的重罪時，白哉沒有對她的處刑表示反對。

為何白哉會如此異常地重視紀律呢？原因不只是因為他是朽木家的一員。以前白哉曾經迎娶一位流魂街出身，名為**緋真**的女性為妻。雖然緋真本來有個妹妹，但是她過去因為生活困頓，拋棄妹妹逃走了。緋真對此感到後悔不已，跟白哉結婚後依然每天都在尋找妹妹。但是五年後，緋真罹患重病，雖然白哉一直照

顧她，卻還是過世了。臨死時，緋真拜託白哉找出妹妹，並且不要告訴妹妹自己是姊姊的事，代她保護妹妹。白哉找出緋真的妹妹，把她迎入朽木家（第179話）。

而那個妹妹就是露琪亞。

雖然他打破紀律，把流魂街出身者的血統混入了貴族家庭，但是白哉尊重妻的想法，保護著露琪亞。本來跟緋真結婚這件事就已經違反紀律，所以白哉兩度違反了紀律。背負著要成為所有死神的模範這個重大責任的白哉，在雙親的墳前發過誓，**從今以後不論發生什麼事都要堅守紀律**。因為這個誓言，他沒有對露琪亞的處刑表達反對意見。

不過露琪亞的處刑因為一護等人的活躍而中止。一直苦惱著要保護紀律還是義妹生命的白哉，不顧紀律被打破，向拯救露琪亞生命的一護表達感謝之意（第179話）。在那之後，白哉雖然不擅表達感情，仍以哥哥的身分對待露琪亞，一旦她身陷險境就會挺身前往相救。

六番隊隊長

生日：1月31日　　　　身高：180cm
體重：64kg　　　　　　血型：不明
喜歡的食物：辛辣食物

斬魄刀

名稱 千本櫻

解放能力後，千本櫻的刀身會像櫻花花瓣一般分裂成無數刀刃，將對手四分五裂。解放語是「散落吧，千本櫻」。

卍解 千本櫻景嚴

多達1000把的刀出現在周圍，吹散出數億把刀刃。

招式

殲景・千本櫻景嚴

手持1000把刀的其中一把進行攻擊的招式。捨棄防禦，強化殺害對手的殺傷力。只有在白哉發誓要親手殺掉的對手出現時才會施展。

吭景・千本櫻景嚴

用鋪天蓋地的成群刀刃圍繞成球型包覆對手，全方位無死角地斬碎對方。若對手沒有防禦手段，肉體就會被殘酷地斬成碎片、灰飛煙滅。

終景・白帝劍

將千本櫻景嚴的1000把刀結合為一，收縮成一把刀。在這個狀態下，零壓也能化身為顯露出敵意的鳥獸攻擊對手。

其他

無傷圈

為了在千本櫻散落成無數刀刃的特殊攻擊狀態下保護自己，存在著刀刃絕對不會通過的範圍。範圍會以持刀者為中心向外擴散約半徑85cm，只要待在那裡就絕對不會受傷。

CHARACTER PROFILE OF BYAKUYA KUCHIKI

六 阿散井戀次

雖然個性粗暴，內心卻很熱情

註冊商標是一頭紅色長髮的

六番隊副隊長！

●與同樣是流魂街出身的露琪亞之關係

擔任六番隊副隊長的**戀次**是在流魂街的戎吊長大，與露琪亞從小像家人一樣地生活。有一天，露琪亞被要求成為**朽木家的養女**，戀次雖然對別離感到難過，還是給予祝福並目送她離去（第98話）。之後他為了能跟成為名家大小姐的露琪亞平等來往，為了超越白哉而不停地鍛鍊。不過當露琪亞的處刑決定時，戀次為了是否要救露琪亞而苦惱不已，他覺悟到無以挽回而依命令行動。不過在與一護的戰鬥中敗下陣來並以此為契機，他再次意識到自己**重視露琪亞的心情**。現在的戀次對待露琪亞就像兒時一樣把她當作家人，對一護則是建立起酒肉朋友般的關係。

六番隊副隊長

生日：8月31日　　　　身高：188cm
體重：78kg　　　　　血型：不明
喜歡的食物：鯛魚燒

斬魄刀

名稱｜蛇尾丸

雖然平時像巨大的柴刀，解放後刀身會變成好幾節，像蛇腹劍的形狀。解放語是「咆哮吧，蛇尾丸」。

卍解｜雙王蛇尾丸

能操縱大刀的大蛇王和巨大骨頭手臂的狒狒王。在兵主部的身邊特訓後獲得真卍解。

招式

狒牙絕咬｜蛇尾丸折斷時所使用的臨時技招式。操作變得四分五裂的刀身，從對手的四周襲擊將其撕裂。雖然能出其不意，對蛇尾丸本身卻有很大的負擔。

狒骨大砲｜卍解的蛇尾丸招式之一。從蛇一般的嘴巴放出像巨大的雷射光似的靈壓。若是正面受到攻擊，就算是破面也會一擊就粉身碎骨，具備驚人的威力。

蛇牙鐵炮｜以刀身刺向對手的狀態聚集力量，被彷彿巨蛇一般的靈壓所吞噬。被吞噬的對手會被燒得面目全非並死亡。如果不是在真卍解的狀態下就無法施展。

其他

狒狒王蛇尾丸｜起初蛇尾丸沒有完全承認戀次，因此戀次沒有被告知卍解的真名。用這個名字無法完全發揮蛇尾丸的力量。

CHARACTER PROFILE OF RENJI ABARAI

七番隊

〔七〕

隊長●狛村左陣

副隊長●射場鐵左衛門

隊花●菖蒲　象徵精神●勇氣

●懷抱著確切信念，由狛村所領導的七番隊

七番隊在110年前本來是由愛川擔任隊長，小椿刃右衛門擔任副隊長，愛川在魂魄消失事件中虛化之後，狛村成為隊長。

由於了**向元柳齋報恩**而成為死神的狛村所率領，目前的七番隊就像是反映出他對元柳齋的忠誠心，**充滿了正直的氛圍**。輔佐狛村的是現任副隊長**射場**，他在前線也會表現出與狛村**不須言語也能互相理解**的樣子。另外，第四席是手持狀似手裡劍，外型十分罕見的斬魄刀‧劈鳥的一貫坂。

七番隊雖然也參與過眾多戰役，不過在與**星十字騎士團戰鬥**之後，狛村化為野獸，和射場一起消失無蹤。

七 狛村左陣

比他人更加重視忠誠，為朋友著想的七番隊隊長！用他直接的感情領導隊士們

●重視友情與忠誠，外型異於常人的隊長

七番隊隊長狛村，背負著一段對自己野獸的外貌感到恥辱，因而**拋棄族人逃走**的過去。他也是在**東仙叛離**之後仍然為他掛心，在決鬥中試圖改變其決心，**重視友情的人物**。

他目睹對自己有恩的元柳齋死去，**下定決心要向滅卻師們復仇**。族中的老爺傳授他一族的祕技**人化之術**，以**斷鎧繩衣的樣貌**消滅了班比艾塔。但是之後的動向不明。

七番隊隊長

生日：8月23日
身高：235cm→288cm　　體重：180kg→301kg

| 斬魄刀 | 天譴 |

| 卍解 | 黑繩天譴明王 |

卍解後巨大明王會出現在狛村的背後，與他連動進行攻擊。是一把就算破損也能修復，十分罕見的斬魄刀。

八番隊

隊長●從缺
副隊長●從缺
隊花●極樂鳥花　**象徵精神●**得到一切

●雖然八番隊隊長期是由京樂率領，現在卻是無隊長狀態

八番隊的隊長本來是由現在的一番隊隊長京樂擔任。他在110年前的時候，是與元柳齋、浮竹、卯之花同樣都擔任超過100年隊長職務的元老級人物。

他也有自由奔放的一面，一直是由歷任可靠的女性副隊長輔佐他。

110年前的副隊長是由麗莎擔任，魂魄消失案件時她因為京樂的推薦而成為殲滅特務部隊的一員。不過她因這起事件而虛化。之後是由麗莎會特地念書給她聽，非常疼愛的伊勢接任副隊長。

雖然有很長一段時間是由京樂和伊勢率領八番隊，但是因為在元柳齋死後，兩人都一起轉移到一番隊，現在八番隊的隊長和副隊長都是從缺狀態。

〈九〉

九番隊

◉副隊長檜佐木在背後輔佐拳西

九番隊在110年前是由拳西擔任隊長，白擔任副隊長。當時的九番隊就像穿著寫有「六車的九番隊」特攻服的隊服一樣，是個**充滿活力的集團**，而拳西則領導這個集團。不過在**魂魄消失案件**中，因為當時九番隊的第五席**東仙的背叛，拳西和白虛化**，身為當事者的**東仙成為隊長**。後來變成副隊長的，就是在魂魄消失案件中拳西前往調查時，被他救了一命的**檜佐木**。

東仙與藍染等人叛離部隊之後，主要就是由檜佐木來支撐部隊。雖然拳西在空座町決戰之後回歸隊長職務，卻**命喪於葛雷米的手下**。之後他以殭屍身分復活，但是沒有人知道他能否完成隊長的責任和義務。

隊長◉六車拳西
副隊長◉檜佐木修兵、久南白
隊花◉白罌粟　象徵精神◉忘卻

九 六車拳西

拳西是個生來個性激烈的九番隊隊長。他在101年前的**魂魄消失案件**中被部下東仙背叛而虛化，逃到現世，成為**假面軍勢**。

在空座町的決戰後，他復職為**九番隊隊長**，但是因**吉賽爾**之手而**成為殭屍**，現在被涅所操控。

CHARACTER PROFILE OF KENSEI MUGURUMA
生日：7月30日
身高：179cm
體重：75kg

斬魄刀 **斷風**

隊長

九 久南白

白是**前九番隊副隊長**。之後成為**假面軍勢的一員**。雖然相當有實力，但是會在隊長面前無理取鬧，是位**個性獨特的人**。

戰鬥風格也很獨特，在空座町的決戰等戰鬥中會施展「**白踢擊**」。她**回到九番隊**後，自稱是「超級副隊長」。

CHARACTER PROFILE OF MASHIRO KUNA
生日：4月1日
身高：153cm
體重：44kg

斬魄刀 **不明**

副隊長

<div style="text-align: right">

九

檜佐木修兵

無袖隊服和臉頰的刺青是
對拳西的崇拜表現！
展示學會的卍解之日會來到嗎!?

</div>

● 被敬愛的兩位長官所培育

檜佐木是九番隊副隊長。他在幼年時被拳西救過，之後就一直對他懷抱崇拜和尊敬的念頭。同時前隊長東仙教導他戰鬥的覺悟和劍術，把他當作老師敬仰。在東仙叛離時，檜佐木和狛村與他交戰，他在苦惱中攻擊東仙。

看不見的帝國決戰後，他雖然跟拳西進行取得卍解的修行，但是目前還沒有展現他的力量。

C H A R A C T E R P R O F I L E O F
SHUHEI HISAGI

九番隊副隊長

生日：8月14日
身高：181cm　　　　　體重：67kg

斬魄刀	風死
卍解	不明

刀柄附有兩對鐮刀的刀以兩條鎖鏈連接。除了能砍殺外，還能用鎖鏈揮舞刀做出攻擊。

⟨十⟩ 十番隊

●由個性大相逕庭的隊長和副隊長所率領的部隊

十番隊因為個性非常認真的**隊長・冬獅郎**的指導所賜，隊士們也都很認真工作。不過只有**副隊長的亂菊**例外。她的個性與冬獅郎完全相反，缺乏身為護廷十三隊該有的人品舉止引人側目。她的態度很接近**前隊長的一心**（第529話）裡，一心和亂菊會互相推諉工作，而冬獅郎則是無視兩人，手腳俐落地完成事務工作，從這裡可以稍微看出20年前的部隊氛圍。隊長身分以外的隊員中，有戀次等人逃獄時前來報告的**竹添幸吉郎**（第129話）、擔任斬術指南的**長木曾秋亀**（第538話）等人。另外，**110年前隊長殉職**的詳細情況並不清楚。那位人物應該也可能跟今後的劇情發展有關吧。

隊長●日番谷冬獅郎
副隊長●松本亂菊
隊花●水仙　象徵精神●神祕與利己

日番谷冬獅郎

以護廷十三隊史上最年輕的年齡就任隊長，雖然具備罕見的才能，卻仍努力不懈，個性冷靜沉著，同時隱藏激情的冰龍使

● 冷漠卻為同伴著想，堪稱死神模範生的天才

十番隊隊長冬獅郎雖然身材矮小卻才氣縱橫。以史上最年輕的年齡就任隊長職務，從這件事足以窺見其資質，「日番谷隊長是個天才。再給他一百年的話，我想他應該會超越我。」（第361話）京樂曾如此評價過。此外，他也具備會率先接下事務工作等等，其他隊長不會做出的**認真個性**，就算被滅卻師奪走卍解，他仍舊努力鍛鍊劍術，或是強化跟亂菊的**灰貓**所做的組合技，是個會做出對策，非常努力的人。

CHARACTER PROFILE OF
TOUSHIRO HITSUGAYA

十番隊隊長

生日：12月20日
身高：133cm　　　　體重：28kg
興趣：睡午覺　　　　特技：轉陀螺
喜歡的食物：甜納豆　　討厭的食物：柿子乾

1
2
3
4
5
6
7
8
9

在多半懷抱著各式各樣的思緒，會表露出感情的隊長當中，冬獅郎能**冷靜且精確地做出判斷**，是相當珍貴的存在，不過當親密的同事面臨危機時，可就另當別論了。在流魂街的同年齡夥伴當中，唯一不會欺負冬獅郎的**雛森是他的青梅竹馬**，當他發覺市丸等人的策略，**就算違反紀律也想要保護她**。另外，他對玩弄雛森心情的藍染懷抱著異常的憎恨，在得知真相後，他**勃然大怒地**砍向藍染。

話說回來，在一心擔任隊長當時的十番隊，冬獅郎是以三席身分輔佐事務工作，曾被一心稱讚說：**「不愧是下任隊長！」**（第529話）雖然冬獅郎被派遣到現世時並沒有跟一心接觸過的樣子，不過很期待兩人再會的日子到來。

斬魄刀 冰輪丸

解放語 端坐於霜天，冰輪丸！

是被視為冰雪系最強的斬魄刀，始解時會出現讓碰觸刀的物體冰凍的冰龍。此外，能利用天相從臨操縱方圓三里的天候。

卍解 大紅蓮冰輪丸

將冰龍纏繞在身上，產生出比始解時還要飛躍性增加的水量。不過以目前來說尚未完成，持續時間不長。

招式 冰天百華葬

藉由天相從臨從雲洞中降下大量的雪。碰到雪的對手會瞬間結凍，被形狀像花朵般的冰所包圍。

十 松本亂菊

與隊長·冬獅郎是不合拍的搭檔!?
個性奔放且散發女性魅力
十三隊最豔麗且性感的死神

● 隱藏在妖豔肢體中的強烈羈絆與人情味

擔任十番隊副隊長的亂菊，是個會穿裸露豐滿胸部的服裝、舉止自由奔放、愛喝酒、喜歡偷懶，個性與熱衷於工作的隊長·冬獅郎完全相反的人物。不過查覺到冬獅郎的資質並推薦他成為死神的就是亂菊，由此能看到他們互相信賴的樣子。此外，市丸兒時餓倒在路邊時，她曾救過他一命，在他被藍染打敗，亂菊流淚看顧他直到斷氣。

CHARACTER PROFILE OF RANGIKU MATSUMOTO

十番隊副隊長

生日：9月29日
身高：172cm　　　　體重：57kg

斬魄刀 灰貓

卍解 不明

操縱灰狀霧散的刀身進行攻擊和防禦。與冬獅郎的冰輪丸組合，也能製作出真空多層冰壁。

主要人物

黑崎一心

疼愛女兒、對兒子嚴厲，裝瘋賣傻的老爸
一旦穿上死霸裝就會變成威風凜凜的死神
他的真面目是曾當過隊長，具備實力的人物

● 雖然是守護一家人的重要支柱，也可能回去執行死神任務!?

一心是主角・黑崎一護的父親。在故事一開始被描寫成一位雖然深愛家人，卻只是反覆做出無謂舉動，毫無靈力感應，有點跟不上他人步調的父親。不過後來揭曉他的過去，在他還是死神時曾擔任過十番隊的隊長，是為了拯救本來是滅卻師，後來成為妻子的真咲避免虛化才放棄當死神。雖然因為一護的虛被喚醒而取回死神的力量，之後仍然在現世珍惜與家人的日常生活，也以父親兼具實力的死神身分，完成引導一護這個重要任務。此外，他在挑戰藍染時，雖然只有一段時間，卻讓人感覺不到有20年的空窗期，實力與藍染不相上下。從他沒有衰退的戰鬥能力來看，就算哪天會被要求回去當死神，也一點都不奇怪吧。

前十番隊隊長

生日：12月10日　身高：186cm
體重：80kg　　　血型：AB型
喜歡的食物：不明

斬魄刀

名稱 剡月

始解時火焰會包覆著刀身和刀柄，帶著炎熱砍向對手。如果吹入自己的血，火焰會巨大化。

卍解 不明

雖然已學會卍解，但在原作中沒有描寫。在與改造虛‧White對決時，背部被藍染的太刀砍傷，放棄使用。

招式

月牙天衝 | 會飛出跟一護從斬月施展的斬擊一樣的攻擊。不同的斬魄刀卻能使用完全相同的招式，在本作中並沒有說明理由。

鬼彈額 | 把靈壓集中在指尖，用彈額頭的方式彈向對手。被彈中的藍染被吹飛，貫穿數棟大樓。

顎割 | 為了報妻子真咲之仇，瞬間把Grand Fisher一刀兩斷的技能。因為斬殺瞬間並沒有被描寫所以不太清楚，但可能刀身會變大。

其他

同伴 | 與浦原之間是為了救真咲而施展術式以來就相識的交情。此外，他那時跟雨龍的父親‧龍弦也相識，就算立場不同，也沒有發生衝突的樣子。另一方面，他跟多數以前曾是同事的死神們並沒有再次見面。雖然在前來現世的死神當中也有不少認識的人物，但是就算他們拜訪黑崎家也沒有意識到他是一心，究竟對他是一護父親這件事有多少認知，沒有人知道。

ISSHIN KUROSAKI

CHARACTER PROFILE OF

大膽預測會對身體造成極大負擔一心的卍解!?

KEYWORD
&POINT

● 被藍染砍中背部，因而放棄發動的卍解究竟是？

一心身為隊長，應該以具備一定實力為豪，而實力之一的卍解目前都沒有描寫出來。不過在20年前對付 White 的戰鬥中，因為藍染讓一心的**背部負傷而放棄卍解**，關於這件事藍染做出解釋：**「他的卍解會對身體造成很大的負擔」**（第532話）。讓我們從這段發言來推測他的卍解型態和能力吧。

假説①

跟狛村的黑繩天譴明王一樣，跟身體有很強的連結

狛村的卍解‧黑繩天譴明王，是操縱召喚而來的鎧甲武人‧明王來進行攻擊。**狛村與明王的身體是連結在一起的**，其中一邊一旦受到攻擊，兩者都會受傷，但是也有狛村只要回復，明王也會被修復這個優點。一心的卍解如果也跟狛

村的一樣，是**藉由操縱具象化的存在，而那個存在會和自己的身體連動**的話，「會對身體造成很大的負擔」就可以說得通吧。只是因為在本作中有說明，**這種藉由連結的修復是狛村的卍解才具備的特徵**，所以可能性似乎不太高。

假說②

與「最後的月牙天衝」一樣，會讓斬魄刀跟自己融合

一護學會的**「最後的月牙天衝」**是他和卍解·天鎖斬月融合，成為比超越死神的藍染更高次元的存在，發動之後會付出失去靈力這個代價。發動時的容貌變化也很大，如果「會對身體造成負擔」的話，應該沒有比這個更嚴重的吧。一心會使用月牙天衝，也知道學會這個「最後的月牙天衝」的方法，他跟一護的**斬魄刀·斬月應該有很特殊的關係**。因此，就算沒有「最後的月牙天衝」那種能力，卍解仍然十分可能具備同樣的性質。

在戰鬥當中

會帶來麻煩的人，

並不是那些沒有實力的傢伙，

而是缺乏決心的人！

朽木露琪亞（第228話）

CHAPTER

3

死 神 全 書
～ 護 廷 十 三 隊 之 3

介紹「劍八」所率領的十一番隊，
同時設立技術開發局的十二番隊，
以及露琪亞隸屬的十三番隊！

BLEACH
死神
最終研究
卍解文書

十一番隊

隊長●更木劍八

副隊長●草鹿八千流

隊花●鋸草　象徵精神●戰鬥

●最強的死神「劍八」所率領的戰鬥專門部隊

十一番隊是護廷十三隊首屈一指的戰鬥集團。因為部隊的好戰氛圍，隊士以男性為主，除了副隊長八千流以外看不到女性。他們每天勤練劍術，在屍魂界的動亂結束後，一護也加入其中與一角交過手（第180話）。

在十一番隊有幾項規定。首先，隊長必須由當代的「劍八」繼承者擔任。「劍八」是給予本領高強的死神之稱號，現任隊長更木是第十一代。然後另一項規定是隊士的斬魄刀必須是直接攻擊系的武器（第321話）。因為就算持有鬼道系能力的斬魄刀也會被看不起，第五席的弓親就連對好友一角，都一直隱瞞著斬魄刀・琉璃色孔雀的真正能力（第321話）。

<十一>

更木劍八

一味渴求戰鬥的戰鬥狂
跨越崇拜者的屍體
實現更上一層樓的進化！

●渴求能以性命為賭注進行戰鬥的對手

更木劍八是個渴望以性命為賭注進行戰鬥的戰鬥狂。雖然他本來具備能在瞬間打倒多數敵人的壓倒性力量，但是**比任何事物都要享受戰鬥的更木，在無意識之中與對手交戰時都會限制靈壓的輸出**（第525話）。只是這個本能的動作似乎會讓他的勝利存在著不確定性，例如在屍魂界的動亂中，他敗給了在正常戰鬥中應該不會是更木對手的一護（第113話）。

少年時期的更木在故鄉「更木」地區與八千流和一角相遇，這時給予更木人生決定性影響的事件，就是與**初代劍八・卯之花八千流的邂逅**（第525話）。

更木與她相遇並了解到傾盡全力戰鬥的喜悅，他為了得到再次交戰的機會而加入護廷十三隊，但是想要享受與卯之花戰鬥的心願，卻讓他養成無意識抑制力

量的習慣。**更木已經比卯之花還要厲害**（第525話）。卯之花發現到這件事，在與看不見的帝國決戰之前與他戰鬥，**解除他的輸出限制之後，被更木砍中而喪命。**更木在即將死去的她面前吼叫著：**「妳就這樣死了嗎？（中略）我求求妳，不要死啊！」**（第527話）。當然，灌注在這個叫聲中的大半想法，是**更木一直以來想要更多戰鬥的慾望**吧。不過，卯之花是女性，也可以解釋為**他以自己的方式把卯之花視為無可取代的存在**吧。更木在危險的「更木」地區收養可能會成為絆腳石──年幼的八千流，並把她養育成人（第114話），他絕對不是個無情的男人。

此外，更木經過這次決鬥**首次得知斬魄刀的名字，完成始解**（第527話）。更木的**斬魄刀・野晒**（第576話），可以發揮甚至能將隕石一刀兩斷的破壞力（第577話）。

已經是屍魂界最重要戰力的更木，經過這次決鬥達到更上一層樓的進化。畢竟他對任務並不關心，雖然不知道他在與看不見的帝國的決戰中會參與多少，但是他的力量一定會成為拯救屍魂界的關鍵。

十一番隊隊長

生日：11 月 19 日　　　　身高：202cm
體重：90kg　　　　　　　血型：不明
喜歡的食物：沒有

斬魄刀

名稱 野晒

經過與卯之花的決戰而首次得知斬破刀之名。始解後會變為大斧的形狀，就連巨大的隕石也能一刀兩斷。

卍解 不明

更木是用極高的戰鬥能力就能派上用場，以此成為隊長的例外死神，目前還沒有用過卍解。

招式

雙手持劍

雖然更木以我流的單手劍法為主，對劍不感興趣，但是他一直記得元柳齋「劍用兩手揮比較強而有力」這個教誨。他在與諾伊托拉戰鬥時所施展的雙手持劍，只揮一下就給予敵人致命傷（第312 話）。

其他

劍八

「劍八」是自古以來給予本領高強的死神之稱號，更木是第十一代。起初本來是自稱，在打倒初代劍八卯之花時，他沿襲「稱號是要殺死劍八來繼承」這個習慣，正式成為繼承者。

眼帶

更木戴的眼帶是技術開發局的特製品，具備會持續削減穿戴者靈力的效果。因為全力戰鬥就會馬上殺死對手，所以為了延長戰鬥的樂趣，故意削減力量。

鈴鐺

一開始更木的髮型是在 11 條髮束尾端各編上一個鈴鐺，十分講究。因為鈴鐺會讓對手知道自己的所在地，跟眼帶一樣都是為了延長戰鬥，對自身所做的阻礙。

CHARACTER PROFILE OF KENPACHI ZARAKI

草鹿八千流

十一

副隊長

精力充沛且天真無邪的草鹿八千流是十一番隊的副隊長。她**絕對信賴**收養身為孤兒的自己的**更木**，總是會待在他的身邊。

她具備遵從本能進行**攻擊的特性**，在**古耶納爾**來擊時，不把法術當一回事地給予對方致命傷。

CHARACTER PROFILE OF YACHIRU KUSAJISHI

生日：2月12日
身高：109cm
體重：15.5kg

斬魄刀 **三步劍獸**

綾瀬川弓親

十一

第五席

弓親是個喜愛美麗事物，發言充滿自我陶醉的十一番隊隊士。

他在與岩鷲的戰鬥中雖然在煙火的威力下敗陣，其實很有實力，他在跟檜佐木和夏洛特對戰時，發揮平時一直隱藏著的**琉璃色孔雀**本來的能力，並且贏得勝利。

CHARACTER PROFILE OF YUMICHIKA AYASEGAWA

生日：9月19日
身高：169cm
體重：56kg

斬魄刀 **琉璃色孔雀**

十一 斑目一角

享受戰鬥的豪爽男人

為了在更木的領導下繼續戰鬥

討厭晉升

● 故意隱藏本來的力量，是個直腸子

一角是位個性豪爽的十一番隊士。他經常與弓親一起行動，在前線展現出合作無間的樣子。

其實有學會卍解，但是因為希望在隊長更木的領導下戰死，平時隱藏力量，知道這個事實的只有弓親和戀次兩人。不過在現世與艾多拉多戰鬥時，他在對手強大的力量下解放卍解龍紋鬼燈丸，即使是在沒有完全發揮力量的狀態下，仍斬殺了艾多拉多的火山獸。

CHARACTER PROFILE OF
IKKAKU MADARAME

十一番隊第三席

生日：11月9日
身高：182cm 　　　　體重：76kg

斬魄刀 鬼燈丸

卍解 龍紋鬼燈丸

能自由變化成槍狀或三節棍的刀。卍解時會變成斧。靈壓會隨著攻擊持續增加。

十二番隊

隊長●涅繭利
副隊長●涅音夢
隊花●薊　象徵精神●報復、嚴格、獨立

●聚集在獨裁隊長身邊，護廷十三隊的「頭腦」

隊長**涅繭利**擁有絕對的權限，十二番隊就是所謂的獨裁組織。因為涅與更木交惡，跟十一番隊的關係也不怎麼好。

以前是由**浦原**擔任隊長，**日代里**擔任副隊長。涅當時一直被關在護廷十三隊用來拘留危險分子的「**蛆蟲之巢**」的一人監牢，但是浦原認同他身為科學家的實力，讓他擔任十二番隊的第三席。浦原和日代里因藍染的陰謀而離開屍魂界之後，他以順位的形式就任隊長。

另外在組織內，有以前浦原還是隊長時所創立的「**技術開發局**」，現在是**涅兼任局長**。

十二 涅䴙利

●不論外表和內在都充滿個性的瘋狂科學家

對「女兒」會表現出扭曲的愛情

瘋狂科學家

日以繼夜、日復一日做「實驗」的

十二番隊隊長涅䴙利畫有不可思議的妝和戴著奇異的面具，令人毛骨悚然的容貌與其他隊員們截然不同。

平日雖然會正常地表現出身為隊長該有的舉止，但是比起倫理的觀點，他更重視科學的探究，他不厭其煩地進行殘忍的實驗和做出不人道的行為，都讓人深刻感受到**瘋狂科學家**的一面。另外，他異於常人的言行，讓其他隊長們與他疏遠，雖然他不時會以護廷十三隊的參謀立場提出具備才能的意見，卻總是被忽視，因此常看到他走投無路的場面。

十二番隊隊長

生日：3月30日

身高：174cm　　　　體重：54kg

興趣：不明　　　　　血型：不明

喜歡的食物：秋刀魚　　討厭的食物：蔥

●因為音夢的「成長」而顯露的想法

涅在此之前無論在什麼場面，都會以探究科學為優先。不過在**千年血戰篇與沛尼達的戰鬥中**，他對自己的技術結晶**涅音夢，表現出至今從未顯露過的感情**。

音夢在此之前因為涅的顧慮，一直遠離前線，但是她在涅陷入困境時，第一次在沒有命令的情況下自行加入戰局。她的戰鬥力成長得遠超過涅的想像。

涅把在戰鬥尾聲把只剩下大腦的音夢抱在懷裡。從他的表情看得出**遠超過他自己所以為的對「女兒」的愛**。

C H A R A C T E R P R O F I L E O F
MAYURI KUROTSUCHI

斬魄刀 卍殺地藏

始解時三把刀身的底部會變成嬰兒漂浮的樣子，能以留下痛感的狀態封住對手的四肢行動。

卍解 金色卍殺地藏

外表會變化成有著嬰兒頭部的巨大毛蟲。除了會向周圍散布致死性的毒液外，也能用巨大身體直接輾壓對手。

招式 蛇腹腕

手腕中埋有電線，以火箭飛拳的方式伸長手臂抓住目標物。

招式 肉爆彈

把炸彈埋入其他死神的體內，用遠距離操作使其爆炸。

十二 涅音夢

繭利所創造的人工死神
以副隊長身分忠實地執行繭利的命令
因為「父親」的危機而第一次自主行動！

◉涅的技術所誕生的最高傑作

以從無到有，製造嶄新魂魄的計畫為基礎，涅灌注自身的技術所創造的**人造死神**，就是**十二番隊的副隊長涅音夢**。她原本在計畫中是第七具個體，被稱為**眠七號**。

本來音夢至今一直都忠實地完成涅的命令，但是當涅在與沛尼達的戰鬥中陷入危機時，她第一次自主加入戰場。結果變成只剩下大腦，今後她會復活嗎？

CHARACTER PROFILE OF
NEMU KUROTSUCHI

十二番隊副隊長

生日：3月30日
身高：167cm　　　　體重：52kg
興趣：不明　　　　　血型：不明
喜歡的食物：秋刀魚　　討厭的食物：蔥

招式 **異魂重輪銃**

削減自身6%的魂魄，做成強力的彈藥直接射向對手的招式。在與沛尼達的戰鬥中使用。

主要人物

浦原喜助

以超然的態度在暗中活躍
前・護廷十三隊十二番隊隊長
也是稀世的天才技術者！

● 外表看起來很可疑的神祕前死神

浦原喜助在現世經營一家名叫「浦原商店」的商店。起初是販賣露琪亞義魂丸、交付打倒虛的獎金等等，以**給予現世死神支援的身分**登場。不過後來被發現他的真面目，是 110 年前被從屍魂界驅逐到現世，**前護廷十三隊十二番隊隊長，也是技術開發局初代局長**。同時揭曉他在此之前會幫助一護度過各式各樣的難關，是為了不讓藍染搶走自己的研究物品**「崩玉」**的手段。不過後來他親口說出這件事並且道歉。順帶一提，在與藍染的戰鬥後，他在 110 年前違反命令的處分被一筆勾銷，現在「浦原商店」成為**屍魂界公認的商店**。

無隸屬隊伍

生日：12月31日　　　身高：183cm
體重：69kg　　　　　　血型：不明
喜歡的食物：不明

斬魄刀

名稱 紅姬

平時是走路時帶著的手杖，藉由始解變化成沒有護手的細長直刀。解放語是「啼叫吧，紅姬！」和「醒來吧，紅姬！」。

卍解 不明

雖然有揭曉他在還是死神時，與夜一一起修行而學會卍解，但是全貌尚未公開。

招式

血霞之盾
劍鞘會隨著「啼叫吧，紅姬！」這個解放語噴出血，用血來形成保護使用者的盾的招式。具備能防禦一護所施展的月牙天衝的強度。

剃刀紅姬
揮舞紅姬，施展斬擊的招式。可以抵銷破面的十刃·闇的虛閃，以能把歸刃狀態的魯比的觸手一刀兩斷的鋒利為豪。

纏繞紅姬
產生網狀的血束縛對手的招式。在與藍染的戰鬥中，還能用刀刃刺穿血網，接續著讓網洞爆炸的「火遊紅姬·數珠繫」使用。

其他

鬼道
他也擅長使用鬼道，經常使用「六杖光牢」和「鎖條鎖縛」等封鎖對手行動的縛道。他所發明的獨特鬼道「九十六京火架封滅」展現過能封印與崩玉融合的藍染的威力。

CHARACTER PROFILE OF
KISUKE URAHARA

神出鬼沒的前死神……浦原的真正意圖何在？

●浦原真的是值得相信的男人嗎？

圍繞著浦原和藍染的崩玉所發生的一連串事件，由於一護的活躍而完全封印藍染，因此暫時落幕。藍染正要被封印時，他對浦原叫道：「為什麼…甘心服從那種東西！」（第421話），浦原面對他的質問時回答：「那種東西…？你是指『靈王』嗎…？…是嗎…你都看到啦…」（第421話），而且還說：「如果沒有了靈王，屍魂界將會分裂。『靈王』就像是個『楔子』。」也描述了靈王的存在意義。不只是藍染，就連浦原也不知為何，會對居住在一介死神不能進入的靈王宮裡的靈王非常了解。

另外，在一護的父親‧一心和母親真咲相遇的回憶中，浦原為了防止虛化的死神魂魄自殺，曾說過：「我利用滅卻師的光箭與人類的魂魄製造出疫苗，將它

注入在幾位虛化之後的死神魂魄當中。」（第535話）。滅卻師200年前在與死神的全面戰爭中敗北，只剩下雨龍的老家石田家等極為少數的倖存者，然後石田家和浦原之間並沒有被描寫到有什麼聯繫。那麼浦原用來當作疫苗原料的「滅卻師的光箭」是從何處拿到的呢？說到滅卻師，就會讓人想到現在侵略屍魂界的滅卻師集團「看不見的帝國」，但是他們有什麼關係嗎？總而言之，既然屍魂界與滅卻師是敵對關係，浦原**擁有與滅卻師獨特的聯繫方式**，如此思考應該是不會錯的吧。

浦原喜助**身為一介死神卻了解不應該知道的靈王的事情，而且很可能跟與死神對立的滅卻師有獨特的聯繫方式**。雖然他之前在各種困境中拯救一護，但是在針對這兩個疑問有明確答案出來之前，或許他**不是能百分之百信任的對象**。

●因看不見的帝國侵略而出現眾多犧牲者

十三番隊

眾所皆知，十三番隊的隊長浮竹十四郎心胸寬廣，隊士之間有著堅強的羈絆。這個部隊在前副隊長志波海燕身亡後（第136話），就一直沒有設立副隊長的習慣，而是由小椿仙太郎和虎徹清音兩位三席擔任代理。不過現在是由與浮竹一起見證海燕死亡的露琪亞就任副隊長。

十三番隊也是因為看不見的帝國的哈修瓦特指揮的第一次侵略屍魂界，出現以第六席可城丸為首的眾多犧牲者的部隊。雖然不知道可城丸身亡時，與他在一起的志乃和行木等人的安危，但是哈修瓦特被優哈巴哈告知由他決定如何處置喪失戰鬥意志的敵人（第497話），或許志乃等人都被殲滅了也說不定。

隊長●浮竹十四郎
副隊長●朽木露琪亞
隊花●待雪草　象徵精神●希望

十三 浮竹十四郎

以情深義重的人品領導部下的十三番隊隊長！雖然利用「神掛」之力犧牲自己的身體阻止世界的崩壞，但是……

● 雖然體弱多病，卻受隊士們仰慕的好隊長

十三番隊長浮竹是**與好友京樂春水一樣，至少擔任250年的元老級隊長**（第108話）。雖然生來體弱多病，經常沒有參與任務，但**無庸置疑的實力和溫和的人品備受**隊士們仰慕。

浮竹抱持著身處在戰鬥當中之人，必須隨時看清現**在面對的戰鬥是「為了保護性命而戰」，還是「為了維護尊嚴而戰」**這個信念（第135話）。就算面對一直信賴的副隊長志波海燕的死亡，浮竹也絲毫沒有改變這個想法，而部下露琪亞也深受影響並且承襲他的意志。

CHARACTER PROFILE OF
JUSHIRO UKITAKE
十三番隊隊長

生日：12月21日
身高：187cm　　　　體重：72kg
興趣：盆栽　　　　　特技：交朋友
喜歡的食物：萩餅　　討厭的食物：沒有

1
2
3
4
5
6
7
8
9

◉用「神掛」之力防止世界崩壞

關於浮竹，在進入千年血戰篇之後，揭曉了驚人的事實。原來他是**靈王的右手**。他年幼時曾因病而瀕臨死亡，因為執行過讓被東流魂街居民當作「耳萩大人」信仰的**靈王右手附身的「神掛」而換回一命**（第616話）。

優哈巴哈斬殺靈王時，浮竹使用神掛之力發動靈王的右手。**把自己變成靈王的憑體，暫時防止世界崩壞的危機**（第616話）。可是，因為優哈巴哈從浮竹身上搶走那股力量，他倒地不起，目前是無法確認安危的狀態。

CHARACTER PROFILE OF JUSHIRO UKITAKE

斬魄刀 雙魚理

解放語 波盡為吾盾，雷盡為吾刃，雙魚理

解放時會變成以細繩綁著兩把魚翅狀刀柄的形狀。解放時的刀身長度，在屍魂界所有的斬魄刀中是首屈一指的長。

卍解 不明

雙魚理的卍解內容不明。現在的浮竹是以靈王化身的身分被搶走力量並倒下的狀態。他再次揮刀的日子會到來嗎？

招式 反擊能力

在目前只有確認到反擊能力是將一把刀刃所接下的攻擊，用另一把刀刃做出微妙變化並釋放出去。

十三 朽木露琪亞

従一般隊士晉升為副隊長！
操縱學會卍解的華麗冰雪之刀
不斷地與一護並肩作戰

◎露琪亞的未來因為與一護相遇而有翻天覆地的變化

《BLEACH 死神》的故事，是從執行現世駐守任務的露琪亞和一護相遇，把死神之力讓給他這件事開始轉動的。就這個意義來說，她可以說是本作的另一位主角，對故事和對一護而言都是不可或缺的人物。

露琪亞**在流魂街治安最糟的「戍吊」地區度過童年**，看過無數次同伴死去的樣子。她為了活下去而決定成為死神，與青梅竹馬的戀次一起進入真央靈術院就讀。不過因為之後馬上**被帶去當大貴族・朽木家的養女，與戀次之間產生鴻溝**。

而且，由於**成為義兄的朽木家當家・白哉不知為何冷淡地對待露琪亞**，她被迫孤單度日。

被分配到十三番隊，露琪亞因為**敬愛的副隊長・志波海燕的存在而找回心靈**

平靜，但是有一天，**發生了她親手殺害被虛附身的海燕之悲劇**（第136話）。露琪亞自覺到這個行動的動機，與其說是為了救海燕，不如說是**為了實現自己不想看到海燕痛苦的願望**，開始對海燕的死懷抱著**強烈的自責和自我厭惡**，這件事長久以來在她的心中造成陰影。

不過，她藉由在現世駐守任務時認識一護，透過和他之間的來往而告別痛苦的過去。在她因為把死神之力讓給一護而即將被處刑時，被一護救出後，她**決定照自己的意思留在屍魂界，與義兄‧白哉的關係也得到冰釋**（第179話）。

晉升為副隊長的露琪亞，當一護在與銀城的戰鬥中陷入危機時出現在他的面前，**使用灌注隊長級靈壓的刀，讓他取回死神之力**（第459話）。

露琪亞在與星十字騎士團的戰鬥中負傷，在靈王宮治癒傷勢後，接受零番隊的兵主部一兵衛的訓練，終於學會卍解（第569話）。為了幫一護爭取到優哈巴哈身邊的時間，她與戀次等人一起面對和滅卻師之間的戰鬥。

十三番隊副隊長

生日：1月14日　　　身高：144cm
體重：33kg　　　　血型：不明
喜歡的食物：小黃瓜和白玉糰子

斬魄刀

名稱 袖白雪

解放語是「凌舞吧，袖白雪」。解放後會變成刀柄綁有帶子的純白刀刃。能力是冰雪系，在屍魂界被譽為最美麗的斬魄刀。

卍解 白霞罸

一瞬間讓廣闊的範圍凍結的冰凍卍解。不過因為自己的身體組織也會冰凍，解除卍解需要謹慎執行。

招式

初舞・月白

經過與前十三番隊副隊長・海燕特訓所創，讓以刀刃描繪出的方圓範圍凍結的招式。因為凍結領域會遍及天地，就算跳躍逃到上空，只要在圓圈內就無法避免凍結。

參之舞・白刀

從大氣水分所生成的冰刃做為刀身的延長來進行攻擊。除了讓刀身長度變化能派上用場以外，在刀身折斷等情況下也是很有用的招式。

其他

信念

露琪亞被海燕告知「不可以獨自死去」。當把自己的心交給戰友後死去，就會在同伴的心中繼續存在下去（第268話）。她把這個教誨牢記在心，將信念承載在自己的刀上繼續戰鬥。

死刑

她因為把死神之力讓給一護而被帶回瀞靈廷，被宣判死刑。但是這個極刑是藍染為了得到藏在露琪亞魂魄中的崩玉，假扮為屍魂界的司法機關・中央四十六室所策畫的。

CHARACTER PROFILE OF

RUKIA KUCHIKI

● 露琪亞是從何時開始被藍染所利用呢？

藍染因為想達到創生王鍵和殺害靈王兩個目的，企圖得到崩玉。他起初因為身為崩玉隱藏地點的露琪亞，在任務執行地點空座町失去行蹤而發表過不知所措的發言（第175話），不過後來揭曉藍染就是讓露琪亞到空座町執行任務的當事者，他看出她下落不明的原因，甚至還準備了靈壓探知器（第397話）。不用說在空座町有一護和他的父親・一心，而一心是海燕的親戚。藍染在屍魂界殺了海燕來讓露琪亞的心靈受到創傷（第136話），在現世則逼死一心的妻子・真咲來打擊黑崎父子的心靈，這一切都是他派遣自己創造的虛去執行的。**藍染對一護這個死神與滅卻師之間生下的孩子表示關心，為了加速他的成長，讓他跟境遇相似的露琪亞相遇，給予他無數的戰鬥機會**（第396話）。露琪亞因為藍染企圖利用一護來滿足自己的研究，有將近20年的人生一直被他玩弄於股掌之間。

主要人物

志波海燕

備受浮竹信賴的前十三番隊副隊長

雖然曾是露琪亞的心靈支柱

但在任務中迎接悲壯的結局……

● 一直是露琪亞心靈支柱，已過世的恩師

海燕曾經是因為身為有力貴族・朽木家的養女立場，而被周遭所孤立的露琪亞的心靈支柱。他被虛附身而戰死的悲劇結局，在親眼目睹這一切的露琪亞心中留下巨大傷痛（第136話），同時他的教誨「為了在戰友的心中繼續存在下去，絕對不可以自己獨自死去」（第268話），以及在最後的場面接收了海燕的心的驕傲，現在也繼續支持著露琪亞。

CHARACTER PROFILE OF
KAIEN SHIBA

前十三番隊副隊長

生日：10月27日
身高：183cm　　　　　體重：68kg

斬魄刀 捩花

卍解 不明

隨著「水天逆卷，捩花」的解放語，解放後會變成三叉槍的形狀，發揮操縱水的能力。

零番隊

零

●只是厲害仍不會被選中，屍魂界的最強部隊

隊長●所有成員

副隊長●無

隊花●沈丁花　象徵精神●不明

以「王屬特務」的身分保護靈王的零番隊，是由兵主部等5人所組成的部隊。

不同於護廷十三隊，所有成員都是隊長，沒有隊員。不過**每位成員的戰鬥力都遠超越護廷十三隊**，也可以說5人的實力就遠高於護廷十三隊所有人。他們是平時不會現身的特殊存在，本身擔任前往靈王宮的鑰匙任務。此外，零番隊不僅擁有優秀的戰鬥力，就像兵主部創造萬物的名字，二枚屋創造斬魄刀，曳舟發現義魂的概念一樣，是由在屍魂界完成歷史性豐功偉業的人物所組成。雖然各個成員都沒有揭曉詳情，但在其中似乎也有像曳舟一樣，以前是護廷十三隊的隊長，因為功勳被認同而獲得晉升。

零

兵主部一兵衛

雖然平時特立獨行，但是戰鬥時會變得像鬼怪一樣，零番隊的首領以奪取名字的能力與優哈巴哈戰鬥

◉對優哈巴哈窮追不捨的巨漢

零番隊的領導者，也被稱為**「真名呼和尚」**的兵主部一兵衛，是為包含斬魄刀在內，屍魂界一切事物**命名**的人物。他在靈王宮與優哈巴哈交戰，卻力有未逮敗下陣來。兵主部把**阻止優哈巴哈的任務託付**給趕來協助的一護等人，但是他也知道一護**無法打倒**優哈巴哈，他的目的仍舊包覆著謎團（第612話）。

CHARACTER PROFILE OF
ICHIBEE HYOSUBE

零番隊隊長

生日：不明
身高：不明　　　　　體重：不明

斬魄刀 一文字

卍解 白筆一文字

一文字變成巨大筆型的斬魄刀，具備奪走對手名字和能力的力量。

1
2
3
4
5
6
7
8
9

零 麒麟寺天示郎 ──隊長

被稱為「泉湯鬼」的麒麟寺天示郎，最大特徵是舉止像不良男子，把「回道」傳授給卯之花的「治療術專家」。他治療白哉等人後，與其他零番隊阻擋在攻進靈王宮的優哈巴哈等人面前，但是敗給星十字騎士團。

CHARACTER PROFILE OF TENSHIRO KIRINJI

生日：不明
身高：不明
體重：不明

斬魄刀 金毘迦

零 曳舟桐生 ──隊長

別名「穀王」的曳舟桐生，是前護廷十三隊時二番隊隊長。平時的體格像力士，但是製作料理後會耗盡所有的靈壓，恢復成纖細體型。她具有操縱食物的能力，雖然想用「生命柵欄」阻止攻入靈王宮的優哈巴哈等人，卻失敗了。

CHARACTER PROFILE OF KIRIO HIKIFUNE

生日：不明
身高：不明
體重：不明

斬魄刀 不明

零 二枚屋王悅 ──隊長

最大特徵是會用饒舌方式說話的二枚屋，擁有「刀神」這個別稱，是以優異的鍛冶技術**創造斬魄刀**的人物。在本作中曾幫拜訪鳳凰殿的一護和戀次修復斬魄刀。此外，為了保護靈王宮他也與優哈巴哈交戰。但是敗給里傑等人後，目前消息不明。

CHARACTER PROFILE OF OUETSU NIMAIYA

生日：不明
身高：不明
體重：不明

斬魄刀　**鞘伏**

零 修多羅千手丸 ──隊長

修多羅是別稱「大織守」的隊長，背部有像千手觀音的義手，擅長編織。在本作中，她在幫一護等人**製作新的死霸裝**後，加入與優哈巴哈等人的戰鬥。雖然她打倒了尼昂索，但是敗給藉由聖別而復活的親衛隊。

CHARACTER PROFILE OF SENJYUMARU SHUTARA

生日：不明
身高：不明
體重：不明

斬魄刀　**不明**

斬魄刀一覽

介紹目前為止已登場的護廷十三隊、假面軍勢、零番隊的斬魄刀名、解放語以及卍解！

斬魄刀名	使用者	解放語	卍解
卍殺地藏	涅嚕利	張開你的爪子吧，	金色卍殺、地藏
一文字	一兵衛	染黑吧，一文字	白筆一文字
凍雲	虎徹勇音	奔馳吧，凍雲	
剡月	黑崎一心	燃燒吧，剡月	
風死	檜佐木修兵	割除吧，風死	
片陰	片倉飛鳥	消滅他，片陰	
花天狂骨	京樂春水	啼，天風紊亂，花神鳴，花風紊亂，魔嘯笑，花天狂骨，天	花天狂骨 黑松心中
鏡花水月	藍染惣右介	碎裂吧，鏡花水月	
金沙羅	鳳橋樓十郎	彈奏吧，金沙羅	金沙羅舞踏團
金毘迦	麒麟寺天示郎	天照一閃，金毘迦	
蔵大蛇	猿柿日代里	截斷吧，蔵大蛇	

斬魄刀名	使用者	解放語	卍解
五形頭	大前田希千代	擊潰吧，五形頭	
嚴靈丸	雀部長次郎忠息	穿刺吧，嚴靈丸	黃煌嚴靈離宮
逆撫	平子真子	打倒吧，逆撫	
蛇尾丸	阿散井戀次	咆哮吧，蛇尾丸	雙王蛇尾丸
鞘伏	二枚屋王悅	不明	
斬月	黑崎一護	無（經常解放）	天鎖斬月
三步劍獸	草鹿八千流	出來吧，三步劍獸（※1）	
春塵	戶隱李空	捲起吧，春塵	
神鎗	市丸銀	射殺他，神殺鎗	神殺鎗
清蟲	東仙要	鳴叫吧，清蟲	清蟲終式，闇魔蟋蟀
雀蜂	碎蜂	盡敵螫殺，雀蜂	雀蜂雷公鞭

斬魄刀名	使用者	解放語	卍解
千本櫻	朽木白哉	散落吧，千本櫻	千本櫻景嚴
雙魚理	浮竹十四郎	波盡為吾盾，雷盡為吾刃，雙魚理	
袖白雪	朽木露琪亞	凌舞吧，袖白雪	白霞罸
斷風	六車拳西	灰飛煙滅吧，斷風	鐵拳斷風
土鯰	車谷善之助	早安，土鯰	
劈鳥	慈樓坊	振翅高飛吧，劈鳥	
天狗丸	愛川羅武	擊碎吧，天狗丸	
天譴	狛村左陣	轟鳴吧，天譴	黑繩天譴明王
飛梅	雛森桃	彈開吧，飛梅	
捩花	志波海燕	水天逆卷，捩花	
野晒	更木劍八	吞沒吧，野晒	
灰貓	松本亂菊	低鳴吧，灰貓	
鐵漿蜻蛉	矢胴丸麗莎	擊潰吧，鐵漿蜻蛉	
八鏡劍	伊勢七緒	不明	

斬魄刀名	使用者	解放語	卍解
瓠丸	山田花太郎	注滿吧，瓠丸	
冰輪丸	日番谷冬獅郎	端坐於天霜，冰輪丸	大紅蓮冰輪丸
紅姬	浦原喜助	醒來吧，紅姬 鳴叫吧，紅姬	（※2）
崩山	圓乘寺辰房	伸展吧，崩山	
鬼燈丸	斑目一角	亂舞吧，鬼燈丸	龍紋鬼燈丸
肉雫唼	卯之花烈	不明	
虎落笛	吾里武綱	吹響吧，虎落笛	皆盡
流刃若火	山本元柳齋重國	森羅萬象盡化為灰，流刃若火	殘火太刀
琉璃色孔雀	綾瀬川弓親	狂亂地撕裂吧，琉璃色孔雀（※3）	
侘助	吉良井鶴	抬頭吧，侘助	

※1 八千流在說出這句台詞時，已經發揮「三步劍獸」的能力（第571話）。因此也可能有其他解放語。

※2 說「醒來吧，紅姬」手杖會變成劍（第65話），說「鳴叫吧，紅姬」會揮出斬擊（第194話）。「鳴叫吧，紅姬」看起來像招式，但在官方角色書兩者都被介紹為解放語。

※3 在官方角色書雖然記載刀名是「藤孔雀」，但在第321話揭曉真正的名字是「琉璃色孔雀」。

妳的心，將會交到

同伴那裡！

志波海燕（第268話）

CHAPTER
4
空座町的居民

井上、茶渡和浦原商店的關係者等等，
預測在現世生活的人們所擁有的
能力和今後的動向！

BLEACH 死神
最終研究
卍解文書

井上織姬

被輕視為只是喜歡一護的平凡少女

具備連神之領域都能觸及的稀有能力

不放棄保護同伴，勇敢戰鬥的公主

●從無法幫助同伴的悔恨中成功成長

井上是一護的同班同學，現在也是一名重要的戰友。天真無邪、個性開朗且亮眼的外貌，不僅是同學，就連在戰鬥中碰到的男性都受到她的吸引。剛開始她的靈力很弱，不過受到一護的影響而提升，因為想要拯救被虛攻擊的龍貴的意志，終於發現了**盾舜六花**這個能力。為了救出露琪亞而接受夜一的修行，與一護一起投入戰鬥。不過，雖然**回復**和**防禦能力**很優秀，但是**生來的氣質不適合戰鬥，唯一的攻擊能力・孤天斬盾**也對強力的對手沒用。後來她對自己礙手礙腳煩惱不已，因為露琪亞和有昭田的建議，重新下定決心戰鬥。之後也出於**想要保護一護**和同伴的意念而不斷成長。

空座町第一高中

生日：9月3日　　　　身高：157cm
體重：49kg　　　　　血型：BO型
喜歡的食物：起司、奶油、甜食

武器

花型髮夾

最喜歡的哥哥所送的髮夾。受到死神化靈力高漲的一護影響，成為發動能力的媒介。

能力 盾舜六花

「魂之力」具現化的火無菊、梅嚴、莉莉、菖蒲、舜櫻、椿鬼的總稱。用言靈做出指示來發動能力。

招式

三天結盾 ┃ 拒絕「盾之外」攻擊的防禦之術。火無菊、梅嚴、莉莉3位置於頂點做出三角形的盾。能防禦攻擊和障礙物，或是減緩落下的衝擊。

雙天歸盾 ┃ 拒絕「盾之內」事象的治癒和復原之術。舜櫻與菖蒲之間張開橢圓形的盾，在內側讓特定事象恢復到發生以前的狀態。藍染用「侵犯神之領域的能力」（第240話）來說明這個招式。

孤天斬盾 ┃ 拒絕位於「盾的兩面」的物質結合的攻擊之術。將持有圓形盾的椿鬼打入其中，撕裂對手。只是因為攻擊力不高，無法給予死神和破面傷害。

四天抗盾 ┃ 火無菊、梅嚴、莉莉、椿鬼形成三角錐狀的盾，用爆炸擴散受到攻擊的衝擊，然後椿鬼做出反射攻擊的反擊能力。為了有一天能幫助一護而學會。

KEYWORD & POINT

何謂連神之領域也能侵犯的能力盾舜六花？

●雙天歸盾的復原能力能拯救世界!?

在本作中有使用斬魄刀和鬼道的死神，與其相反的滅卻師，還有完現術者等能力者登場，能使用**盾舜六花**的井上應該要被歸類為哪一類才對呢？

假說① 遺物的髮夾＝斬魄刀

有昭田看到井上的髮夾，曾分析說：「**這髮夾就是妳能力的來源，就像是斬魄刀一樣……**」（第228話）。確實這個髮夾跟斬魄刀一樣是能力的來源。此外，就**擁有意志的靈子體**這件事來思考也是共通的。不過從型態和效果來看，她的能力跟死神的力量很明顯不一樣。

假説②

遺物的髮夾＝完現術的媒介

所謂的完現術，是「將寄宿在『物質』裡的『靈魂』引出來，並操縱它們做事」的能力（第432話），這個說明跟井上對從髮夾出現的盾舜六花下達指示，發揮其力量的能力不謀而合。而且接近虛的力量這個特徵很類似，盾舜六花的發現，不只是因為受到一護的死神化而高漲的靈力影響，也與贈送髮夾的哥哥之虛化有關，由此思考似乎合乎邏輯。不過並不知道井上是否有滿足雙親被虛襲擊這個條件，銀城等人沒有把她當作完現術者看待，也讓人感到疑惑。

就結論來說，只以目前的情報似乎無法完全分類她的能力，但正因為是稀有的能力，藍染也做出「能夠輕易跨越神所規定的事象地平面」（第240話）的評價。

正如他所說的，只要應用雙天歸盾所產生的「事象拒絕」，就算是世界因為優哈巴哈而消滅，理論上應該能重新建構出來。

茶渡泰虎

為了重要的同伴
在他巨大的拳頭上乘載著驕傲和友情
施放斷罪一擊的褐色巨漢！

● 與孔武有力的外表相反，有顆平和且溫柔的心，品格優良

茶渡泰虎是一護從中學就來往的好友，暱稱「查度」。有著四分之一的墨西哥血統，深邃立體的五官、巨大魁梧的體格，以及淺黑色的皮膚，整體外表都與日本人大相逕庭。雖然他的外表會讓人有種壓迫感，但他的內心非常平和且溫柔，即使有著健壯的身體和臂力，卻也是一位**秉持著絕不為自己使用暴力的信念**，品格優良的人。

本來他幾乎沒有任何靈力，因為受到成為死神一護的靈力影響，**纏繞在雙臂的靈力之鎧的力量覺醒**，之後他不時用拳頭幫助好友一護。

空座町第一高中

生日：4月7日　　　　身高：197cm
體重：112kg　　　　血型：AO 型
喜歡的食物：番茄

武器

變化的雙手

因為由祖父所繼承的「驕傲」，藉由以皮膚為媒介所實現的
完現術，讓手臂纏繞靈力之鎧的身影。

招式

巨人的一擊

鎧甲的右肩部分向左右展開，放出像噴射機般的靈力，順勢施展纏繞著靈子的激烈拳頭。潛入虛圈之後一擊擊倒襲擊而來的破面·戴摩拉。

巨人的右手

茶渡的右手變化成盾形的「防禦之力」。在與「最強十刃」的破面·甘天拜的戰鬥中使用，防禦刀劍解放的攻擊。

惡魔的左手

同樣是在「最強十刃」的破面·甘天拜的戰鬥中使用，寄宿在左手的「攻擊之力」。擊碎刀劍解放並同時擊敗甘天拜。

魔人的一擊

從惡魔的左手釋放出纏繞靈子的強烈一拳。在茶渡使用的招式中具備目前最大威力。另外，因這個攻擊而粉碎的物體上會留下骷髏的傷痕。

其他

耐久

跟孔武有力的外表相符，擁有遠高於人類的耐久力和體力。陪他修行的阿散井戀次因為他執著地窮追不捨而露出痛苦的表情。

YASUTORA SADO

CHARACTER PROFILE OF

KEYWORD
&POINT

揮舞纏繞靈力之拳，茶渡的奇異力量之謎

●茶渡還有沒被描寫的隱藏過去？

大群的虛攻擊空座町的時候，茶渡纏繞在手臂上的靈力之鎧的力量覺醒（第39話）。接著在那之後，他用這個力量打倒無數的強敵。既非死神也不是滅卻師，更不是虛，茶渡不可思議的力量長久以來被視為**神祕的能力**。不過在第436話，茶渡對為了學會完現術而修行的一護給予建議的時候──

茶渡：「做為我的完現術基礎的『物質』，就是這雙手臂的『肌膚』！」

（第436話）

他如此叫喊著，他的能力因為這句話而揭曉是**屬於完現術**。

不過如果他所說的是正確的，卻有一件事令人在意。那就是銀城所說的「我們全體在出生之前，雙親就遭到虛的攻擊」（第433話）這個過去。正如他所說的，一護已學會完現術的母親·真咲，在生下他之前曾被虛（正確來說是虛化的死神）攻擊過（第532話）。

茶渡的雙親在他8歲時過世，就之前銀城的話來思考，是否能思考為他的雙親的死跟虛有關呢？以前露琪亞曾對一護說過虛的特性：**「虛會為了找尋靈的濃度高的靈魂而四處徘徊」**（第1話）。以此為根據，茶渡的雙親有很高的靈力，在生下茶渡之前被虛攻擊過，而且在茶渡誕生後也不斷被它們鎖定，最後留下**年幼的茶渡而死**，這是非常有可能的。如果是這樣的話，就像對一護來說 Grand Fisher 是母親的仇人一樣，或許也有**某個虛是茶渡雙親的仇人**。

魂

魂是因為雨的失誤而交給露琪亞的魂魄，因屍魂界尖兵計畫的一環而被製造出來，本來是對付虛的**戰鬥用改造魂魄**。他剛開始企圖逃亡，現在則在一護代理死神時擔任替身。沒有附在一護身上時，魂魄會寄宿在獅子布偶中。

黑崎夏梨

一護的妹妹夏梨是遊子的雙胞胎妹妹，個性比男生還要像男生。夏梨跟一護一樣**靈力很高**，能看到靈體、虛和死神，就像柴田的記憶會流進她的體內一樣，也會受到身邊的靈影響（第8話）。此外，她是透過觀音寺得知一護是死神。

黑崎遊子

遊子雖然是**夏梨的雙胞胎姊姊**，但是個性溫和且是個愛哭鬼，髮色也跟一護一樣酷似母親。另外，因為遊子沒有具備靈力，起初看不到靈體。雖然多半會依賴哥哥一護，但在黑崎家會代替母親進行家事和料理等工作。

CHARACTER PROFILE OF YUZU KUROSAKI	
生日：5月6日	體重：35kg
身高：140cm	血型：AO型

黑崎真咲

真咲是一心的妻子，被稱為「**像太陽一樣**」，個性開朗且有包容力的女性。她是**純血統滅卻師**，因為 White 的襲擊而與一心邂逅並結合。不過在生下一護三兄妹後，因優哈巴哈的聖別，而在失去能力的狀態下與 Grand Fisher 對戰並身亡。

CHARACTER PROFILE OF MASAKI KUROSAKI	
生日：6月9日	體重：不明
身高：不明	血型：不明

有澤龍貴

個性積極且不輸給男生的龍貴，是一護的童年玩伴，也是非常了解他的人。話雖如此，他剛開始並沒有發現一護變成代理死神的異狀。不過，以好友井上被烏魯基歐拉帶走為契機，他開始意識到死神的存在和一護等人身上發生的異變（第240話）。

CHARACTER PROFILE OF TATSUKI ARISAWA	
生日：7月17日	體重：41kg
身高：155cm	血型：AO型

淺野啟吾

淺野是一護的同班同學，容易得意忘形的少年。他跟龍貴一樣，也過著跟死神無關的生活。不過在破面襲擊空座町，他被艾多拉多攻擊時，以被一角相救為契機，淺野開始知道與日常迴然相異的一部分世界（第202話）。

CHARACTER PROFILE OF KEIGO ASANO	
生日：4月1日	體重：58kg
身高：172cm	血型：AA型

小島水色

小島是個喜歡年長女性，**一護與淺野的同學**。他**好奇心旺盛**，剛入學就向有超級不良少年之稱的一護和茶渡**率先做自我介紹**。

另外，他與龍貴等人被藍染追殺時，也表現出會準備食材和武器等，既冷靜又勇敢的樣子（第413話）。

CHARACTER PROFILE OF MIZUIRO KOJIMA	
生日：5月23日	體重：45kg
身高：154cm	血型：BB型

鰻屋育美

育美是一護打工的地方「鰻屋」的店長。曾經開廂**型車強行帶走偷懶不去打工的一護**。此外，喜歡照顧人的她即便察覺一護的樣子有異，還是敦敦教誨他**要多依賴自己**。

另一方面，她在兒子馨的面前也是個溫柔的媽媽。

CHARACTER PROFILE OF IKUMI UNAGIYA	
生日：不明	體重：不明
身高：不明	血型：不明

握菱鐵裁

握菱鐵裁的外表特徵是巨大的身材、戴副眼鏡和綁髮辮。他以浦原商店的店員身分支持著浦原，也是雨和甚太的監護人。以前在屍魂界曾擔任**鬼道眾總帥·大鬼道長**，但為了救虛化的平子等人而使用禁術，因罪刑而逃亡，與浦原一起來到現世。

CHARACTER PROFILE OF TESSAI TSUKABISHI	
生日：5月12日	體重：138kg
身高：200cm	血型：不明

唐·觀音寺

唐·觀音寺以靈異能力在國民之間博得知名度。因為與一護等人相識而知道死神和虛的存在，之後跟夏梨、雨、甚太他們組成**空座防衛隊**，在藝能活動之餘努力驅除虛。藍染入侵空座町時，他**趕去想拯救陷入危機的龍貴**，表現出勇敢的一面。

CHARACTER PROFILE OF DON KANONJI	
生日：3月23日	體重：71kg
身高：188cm	血型：BO型

CHAPTER

5

擁有虛與死神
力量之人

徹底分析能自由使用斬魄刀與假面的力量
虛化的死神和死神化的虛其厲害之處！

BLEACH
死神
最終研究
卍解文書

KEYWORD
&POINT

被植入虛之力的悲哀死神·假面軍勢

●為何平子等人會被逐出屍魂界？

藍染使用死神和崩玉進行過各式各樣的實驗。而實驗內容──

藍染：「平子真子他們的虛化，是在進行虛化實驗的同時，順便確認崩玉的能力。」（第401話）

就像我們從藍染的台詞所了解的，這就是所謂的死神的虛化。成為這個實驗犧牲品的，是後來組成名為**假面軍勢**這個集團的**平子、日代里、愛川、鳳橋、麗莎、有昭田、白、拳西8人**。

除了前鬼道眾副鬼道長的有昭田以外，每個都曾經是擔任護廷十三隊的隊長

和副隊長，相當有實力的死神。可是他們在調查110年前，在流魂街發生的異常死亡事件時，**落入藍染的陷阱，接二連三地被植入虛的力量。**

對死神來說虛是必須打倒的敵人，一定要昇華滅卻的存在。理所當然的，擁有虛的能力的平子等人，被中央四十六室下達了要**以虛的身分予以消滅處分的判決。**或許明天就會被處刑也說不定。是浦原和夜一拯救了平子等人。他們拋棄自己的地位救出平子等人，**逃往現世。**而逃亡到現世的平子等人，為了總有一天要跟藍染分出勝負而組織了**假面軍勢。**

在與藍染一派的戰爭中決一勝負之後，平子、白、拳西、鳳橋4人回到屍魂界，其餘的4人因各式各樣的原因而拒絕回去當死神，回到了現世。接下來我們將會陸續介紹日代里、有昭田、麗莎、愛川這4人。

猿柿日代里

雖然身材嬌小，態度卻目中無人!?
揮舞著大刀・馘大蛇
將大群敵人一刀兩斷！

●在靈王宮能見到憧憬的對象嗎？

日代里是**本來擔任十二番隊副隊長**的死神，因落入藍染的陷阱而被植入虛的力量，因此被驅逐到現世。當然她對死神們不可能會留有好印象，在與因緣際會的對手藍染一派決戰之後，她**沒有留在屍魂界，而是回到了現世**。

有這段過去的日代里，現在與平子和其他隊長們前往靈王宮，展開激烈戰鬥。然後，在這裡有她**視為母親仰慕的前十二番隊隊長曳舟**。雖然曳舟敗給優哈巴哈的親衛隊生死末卜，但如果她還活著，或許能看到**日代里久違地見到恩師感到喜悅的樣子**吧。

前十二番隊副隊長

生日：7月15日　　身高：133cm
體重：26kg　　血型：不明
喜歡的食物：不明

武器

名稱 馘大蛇

跟日代里身高差不多的大劍。除了刀身有很多鋸齒外沒有太多描寫，能力之類的也沒有揭曉。

解放語 截斷吧，馘大蛇

解放語表現出她直接的個性。馘大蛇會對她的話做出反應，變化成戰鬥型態。

招式

加特林跺腳

日代里與一護修行時所使用的招式。在向對手施展強力的踢擊之後，身體會順勢飄浮在空中，像跺腳般地連續踢擊。

劈西瓜

虛化後所使用的招式。與孩子氣的命名相反，威力超群。在下半身利用反動力並加上體重來施展強力的一擊，將對手一刀兩斷。

虛閃

大虛以上的虛打出像光束般的招式。日代里在控制虛化後也能擊出。顏色彷彿表現出她激烈個性是紅色的，當然沒有假面之力就無法使用。

其他

虛化

在第215話與一護的訓練中日代里展現過虛化。當出現額上長有鬼一般的角的假面時，日代里的力量會壓倒性地增加，壓制對面的一護。

愛川羅武

前七番隊

在個性不盡相同的假面軍勢當中，愛川是個戴著太陽眼鏡，留著爆炸頭，奇裝異服的人。愛川就像在第217話所看到的一樣，因為愛死了JUMP，表示「在沒有JUMP的世界裡我活不下去」，與藍染決戰之後就在現世生活。

CHARACTER PROFILE OF LOVE AIKAWA

生日：10月10日
身高：189cm
體重：86kg

斬魄刀 **天狗丸**

矢胴丸麗莎

前八番隊

麗莎戴著眼鏡，綁有髮辮，外表看起來很乖巧的樣子，但是語氣嚴厲，與京樂再會時邊叫著：「你究竟要裝死到什麼時候！」（第365話）邊把他踢飛，**好勝**的個性引人注目。只是她的言行也是為了同伴著想，本來似乎是個**溫柔的女性**。

CHARACTER PROFILE OF RISA YADOUMARU

生日：2月3日
身高：162cm
體重：52kg

斬魄刀 **鐵漿蜻蛉**

有昭田鉢玄

只要是關於結界和鬼道的知識
不會輸給任何人!?
虛化的前鬼道眾‧副鬼道長

◉以鬼道之力殺敵!

假面軍勢其中一人，**有昭田**因為有前鬼道眾‧**副鬼道長**這段經歷，能自由自在地使用諸如在對手頭部張開結界，分離身體的**起立鼓掌**，以及治癒結界內的人物的**五養蓋**等各式各樣的靈術。此外，在與巴拉岡的戰鬥中，他對拒絕合作的碎蜂提出交換條件：「**一個月內要將浦原喜助關在結界當中。**」讓她加入戰鬥，是個會因應狀況做出行動，**善於靈機應變的人物**（第368話）。

CHARACTER PROFILE OF
HACHIGEN USHODA

前鬼道眾副鬼道長

生日：9月8日
身高：257cm
體重：377kg

| 招式 | 六方封陣 |

在與巴拉岡的戰鬥中所使用的靈術。以對手為中心，生出6根圓柱狀的結界將其封印的大絕招。

KEYWORD
&POINT

藍染所統領的破面究竟是何人？

●「破面」這個用語的兩種意思

在本作中「破面」這個用語有兩種意思。一個意思是**大虛摘下自己的假面，得到死神之力的狀態**。另一個意思則是**藍染藉由崩玉之力，從大虛所創造出來的生物**。雖然兩者的出現方式不同，但並不是與外表不同和能力差別有直接相關。

重要的是破面是否能夠形成**「成體」**，事實上藍染所領導，以十刃為首的屬下，混雜了兩種破面的生命體。只是藍染開始使用崩玉之後，成體的誕生似乎變得更容易了。

● 破面與死神的共通點？

破面是經由摘下假面來得到死神之力，關於這個轉換的過程並沒有明朗。不過，我們知道破面的能力確實是很接近死神。以下兩項是兩者的共通點，可以說是非常引人注目吧。

① **斬破刀**：跟死神一樣，破面攜帶的武器也被稱為斬魄刀。只是雖然「斬斷魂魄」這個性質相同，但是不一定會變成刀劍形狀這個差異也很顯眼。

② **刀劍解放**：就像死神用始解或卍解引出斬魄刀的力量一樣，破面藉由「**歸刃**」來發揮自己本來的力量。

空座町決戰篇結束之後，雖然目前破面隱藏其存在，但是破面軍團可能還會根據藍染今後的動向，再次阻擋在一護等人的面前。

藍染惣右介

隱藏著不為人知的力量，是一護的宿敵
最後阻擋在一護面前的真的是他本人嗎？

● 牽引整個故事的人物是藍染!?

藍染雖然是備受信賴的五番隊隊長，但其實他是殺害中央四十六室的主犯，也曾指示要處死露琪亞。屍魂界的任何人都沒有察覺到這件事，當然要拜他的**斬魄刀・鏡花水月所具備的能力「完全催眠」**所賜，不過他本身的洞察力和擬定計畫的能力之高也有很大的影響。根據藍染的自白，從一護和露琪亞相遇，直到最後在烏魯基歐拉的戰鬥中新能力覺醒，**這個作品的故事全都在藍染的「掌握之中」所發生的**（第396話）。

現在他雖然站在對抗優哈巴哈的一護他們這邊，但或許就連這個發展都是他計畫的一部分。

虛圈

生日：5 月 29 日　　身高：186cm
體重：74kg　　　　血型：不明
喜歡的食物：不明

武器

名稱 鏡花水月

會終身支配看到始解瞬間的對手之五官和靈感，擁有操縱認知的「完全催眠」這個能力。

卍解 不明

藍染還沒有在本作中施展過卍解。被認為是隱藏著解開今後發展的關鍵力量。

招式

單盾 | 為了防禦敵人的攻擊，使用穿透性的薄膜。薄膜有實體，具備承受強烈衝擊會碎裂的性質。

百萬護盾 | 張開 100 萬層的薄膜以防禦對手的攻擊之招式。

崩玉球 | 從翅膀尖端發射靈壓彈的招式。與崩玉最終融合時使用。

超崩玉球 | 接連著靈壓彈釋放出環狀靈壓，「崩玉球」的強化版。

其他

鬼道 | 就算放棄詠唱破道九十，也能施展十足的威力。

SOUSUKE AIZEN
CHARACTER PROFILE OF

KEYWORD ＆POINT

藍染的手中掌握了優哈巴哈戰的關鍵!?

● 藍染的野心還沒有瓦解

在空座決戰篇藍染最終**被崩玉拒絕**，失去了力量（第421話）。因為這個緣故，他敗給浦原和一護並被關進監獄，**判處一萬八千年的刑期**（第423話）。

他再次站上舞台是在優哈巴哈入侵之後。京樂判斷要對抗優哈巴哈必須借助藍染的力量，與中央四十六室做交易，**附帶條件地解除藍染的服刑**（第618話）。

他雖然一直被拘束在「跟無間的礫架一樣都是以同樣的方式打造出來」的椅子上，仍舊釋放出比以前威力還要強的「黑棺」（第622話）。不僅如此，**「要去靈宮的話，那我就把它打下來吧！」**（第622話）他相當自信滿滿地宣言。雖然**目前他被涅的拘束具封住了力量**，但是沒人知道在結束與優哈巴哈的戰鬥之後會變得如何。

126

話說回來，從對決經過將近90話以後，終於揭曉在空座決戰篇藍染的目的。

他似乎是**「企圖取代神明（靈王）的地位」**（第519話）。畢竟現在正圍繞著靈王展開戰鬥，依照這個走向，在不久的將來**藍染和一護再次見面的日子或許不遠**吧。

●「小把戲」會左右今後的發展⁉

無論如何，目前藍染要殺的對象是優哈巴哈。藍染在服刑期間見過優哈巴哈（第510話）。雖然知道那時候他對**優哈巴哈做過「讓他的感覺出現些微混亂」**的**「小把戲」**（第514話），那個小把戲或許會成為讓今後戰鬥變得有利的關鍵。

市丸銀

我行我素的角色
為了同時欺騙心愛的人與憎恨的人
才會成為假面嗎!?

●為了亂菊而發誓找藍染復仇

市丸本來是以藍染的心腹身分一直服從著他，而他真正的目的在第414話終於明朗。他是為了**揭發藍染的陰謀才會成為死神，讓他信賴自己**。

他這麼做的契機，要回溯到市丸還跟亂菊一起生活的那時候。有天市丸回家，發現亂菊被藍染削除魂魄（的一部分）昏倒在地。從頭到尾目擊這一切的市丸，為了讓世界變成「讓亂菊可以不必再哭泣」（第416話），一直虎視眈眈地設法殺害藍染。

雖然市丸終於抓到藍染的弱點，把和崩玉同化的他逼入絕境，卻因為其壓倒性的力量反而被殺死。

虛圈

生日：9 月 10 日　　身高：185cm
體重：69kg　　　　血型：不明
喜歡的食物：不明

武器

名稱 神鎗

平時是短刀長度的尺寸，始解後會一瞬間變成一百把刀的長度。

卍解 神殺鎗

刀身長度和速度比始解時還要快。據說含有讓魂魄致死的劇毒。

招式

神殺鎗無踏 ┃ 以把神殺鎗刺向自己胸前的姿勢，沒有做出任何動作，一口氣
伸長刀身攻擊對手的招式。

神殺鎗無踏連刃 ┃ 在本作中是在神殺鎗無踏被對手躲過後立即施
展。根據這樣的描寫，「連刃」這個名字也代表了緊接在神殺鎗無踏之後「第二波攻擊」的意思。不過看得出來，神殺鎗無踏連刃很明顯能比神殺鎗無踏做出更廣範圍的攻擊，可以將其想成是「連續發射」，跟神殺鎗無踏同等攻擊的招式。

千反白蛇 ┃ 揮舞著長白布，彷彿覆蓋周圍一般地旋轉，讓在範圍內的人能瞬間移動到
其他地方去。東仙也能使用，但據說本來是市丸的招式。

白伏 ┃ 讓對方陷入昏睡狀態的鬼道。他對亂菊使用後，去跟藍染決戰。

CHARACTER PROFILE OF
GIN ICHIMARU

東仙要

重視「正義」的盲目死神
他單純的想法被藍染所利用
不斷被染上「惡」的氣息……

●對重要女性的思念，驅使他復仇

在死神中有很多角色都穿和服，而其中大放異彩的就是東仙。繩狀頭髮、護目鏡和淺黑色皮膚，外貌彷彿雷鬼音樂家。不過跟時髦的外表相反，他是個非常專一的人，**為了幫以前被死神殺害的朋友（第148話）報仇，拋棄自己的生涯去追隨藍染。**

東仙過於被復仇心所蒙蔽，把自己本身的行為，也就是**跟藍染一起做的殺人和圖謀不軌，全都放在「正義」的名下自行正當化。**他區別正義與善良的想法，也被以前的朋友狛村所拒絕，最後葬送在狛村與檜佐木的手下（第386話）。

虛圈

生日：11 月 13 日　　身高：176cm
體重：61kg　　　　血型：不明
喜歡的食物：不明

武器

名稱 清蟲

發出超音波（？）能讓對手昏厥。音波會吸引昆蟲的鈴蟲。

卍解 清蟲終式，闇魔蟋蟀

封印持有清蟲的人以外一定範圍內的人的視覺、聽覺、嗅覺和靈壓感知能力。

歸刃 狂枷蟋蟀

虛化並歸刃之後，會變成昆蟲的樣子。變得比超再生能力還要強，視力也會恢復。

招式

清蟲二式・紅飛蝗

像在重現清蟲橫掃過的軌跡，出現無數刀身（不是幻影而是有實體），同時朝前方飛去。

九相輪殺

只能在虛化後的歸刃狀態下使用的招式。擁有能一擊打倒狛村的卍解「黑繩天譴明王」的威力，是廣範圍的音波攻擊。

拉・米拉達

雖然是讓靈子集中射出強力能源彈的招式，但東仙在本作中施展之前就被打倒，沒有描寫出其威力。

CHARACTER PROFILE OF
KANAME TOSEN

烏魯基歐拉・西法

只相信力量，蔑視弱者
雖然是冷酷的破面
但是後來開始憧憬人類的心

●冷酷的十刃後來被人類所吸引

第４十刃烏魯基歐拉對藍染表示高度忠誠心的同時，會口無遮攔地謾罵自己認為懦弱的對象「垃圾」、「人渣」，是個冷酷的角色。

他把井上帶去虛圈（第234話），成為監視她的人。起初一直機械性地對待她，但是後來看到一護等人為了救織姬而拼命，以及相信他們等待的井上的樣子，他似乎開始產生變化。最後敗給一護時──

烏魯基歐拉：「好不容易對你們…開始感到有些興趣了。」（第353話）

他留下這句話，化為塵埃消失無蹤。

第4十刃

生日：12月1日　　身高：169cm
體重：55kg　　　血型：不明
喜歡的食物：不明

CHARACTER PROFILE OF ULQUORRA CIFER

▌武器▐

名稱 **黑翼大魔**

以收起翅膀的蝙蝠為主題的刀護手是一大特徵。刀柄和刀鞘是綠色的直刀。

解放語 **封鎖吧，黑翼大魔**

烏魯基歐拉的背部長出巨大翅膀，身上穿著鎧甲。展現出的戰鬥力遠超過虛化的一護。

歸刃 **刀劍解放第二階層**

在十刃當中只有烏魯基歐拉能辦到第二階段的刀劍解放。當然能力會跳躍式提升。

▌招式▐

黑虛閃 ▌能做出大虛以上的虛被稱為「虛閃」的能源彈攻擊。十刃也能打出更加強力的「黑虛閃」，但是在本作中只有烏魯基歐拉和闇有實際使用。

共眼界 ▌會用某種力量把自己看到的事物記錄在眼球。事後取出眼球弄碎後，就能跟在場的人共享眼睛看過的事物。眼球能超速再生，可以無限次使用。

雷霆之槍 ▌發動刀劍解放的第二階段時能使用的招式。投擲或是用讓靈壓集中創造出來的槍殺敵。投擲時的爆發力極不尋常。

古里姆喬・賈喀傑克

同時具備讓人感覺不到他本來是虛的人情味以及像豹一般野性的戰鬥能力

背負虛圈未來的破面

●為了保護故鄉虛圈而對優哈巴哈表露敵意

第6十刃的古里姆喬，是個梳了一頭藍色的油頭，語氣和外表**彷彿日本不良少年**的破面。在現世與一護和露琪亞對戰之後，**把一護視為競爭對手，一直熱切希望戰勝他**。不過，雖然他使用**解放**所獲得的力量跟虛化的一護戰鬥，卻仍敗下陣來。不僅如此，當**諾伊托拉**趁他受傷偷襲而來時，還被與其戰鬥的一護救了一命。

有好一陣子沒有出現的古里姆喬，跟一護等人為了保護虛圈而進入靈王宮。他獨自追逐**亞斯金**，雖然因為禮物之球的毒氣而倒地，但是他還沒有完全發揮本來的力量，一定會再次復活吧。此外，**當一護陷入困境時，或許會被他相救當作報恩**，這樣的劇情發展可能會出現也說不定。

第6十刃

生日：7月31日　　身高：186cm
體重：80kg　　　　血型：AO型
喜歡的食物：不明

武器

歸刃 豹王

帶有鉤型護手的歸刃。將靈壓集中在指尖，邊刮著刀身邊念出解放語使其解放。

解放語 齜牙作響吧，豹王

豹王被解放後，全身會覆蓋甲殼，頭髮變長、長出牙齒並變成獸人。戰鬥力跟虛化的一護不相上下。

招式

王虛的閃光

只有十刃能使用，混入自身血液所釋放的特大虛閃。在與一護的戰鬥中，他把豹王刺入地面，利用指頭沿著刀刃劃過而流出的血液發射。他用這招攻擊井上等人，讓保護她們的一護虛化。

豹鉤

在解放狀態下能使用的遠距離攻擊，從裝甲的縫隙之間朝著彎起的手肘前方發射荊棘狀的子彈。就算只有一顆，威力也足以粉碎虛夜宮的巨大梁柱。

豹王之爪

用從雙手指甲的靈壓所生出的十把巨大刀刃，就算是相隔一段距離的對手也能砍成兩半。雖然古里姆喬自己說是最強的招式，但一護砍到刀刃將之破壞。

其他

重視正道的個性

因為無法打倒一護而淪為笑柄的失敗，古里姆喬本來被東仙砍掉左手，不過藉由井上的能力再生。因為這段恩情，後來他在井上碰到危機時救了她。

GRIMMJOW JAEGERJAQUES
CHARACTER FILE: LEO OF

柯約代・史達克

第1十刃

史達克擁有壓倒性的強大力量，當他**沒有同伴、孤單一人**時被藍染看中，以**第1十刃**的身分侍奉他。在與京樂的對戰中，因為對卍解產生興趣，而與分身的**里里涅特同化之後解放**。雖然用**無限裝彈虛閃**追殺京樂，卻敗在花天狂骨的威力之下。

生日：1月19日
身高：187cm
體重：77kg

歸刃 **群狼**

巴拉岡・魯伊善邦

第2十刃

巴拉岡雖然擔任第2十刃，但自稱「**虛圈之神**」，企圖殺死藍染。在空座町代替藍染指揮之後，與碎蜂等人對戰。雖然有段時間以**死之吐息**的**老化能力**壓制他們，但有昭田運用鬼道得宜，還沒有如願殺害藍染，就因為自己的能力而死。

生日：2月9日
身高：166cm
體重：90kg

歸刃 **髑髏大帝**

薩耶爾阿波羅‧葛蘭茲

第8十刃

以第8十刃和兵器開發第一人的身分在虛圈遠近馳名的科學家，也是破面 No.15 的**伊爾弗特‧葛蘭茲的弟弟**。

在虛圈戰中與涅交戰。**因為涅的藥物影響，只有感覺變得異常發達，肉體追不上感覺**的時候被打倒（第305話）。

CHARACTER PROFILE OF SZAYELAPORRO GRANTZ

生日：6月22日
身高：185cm
體重：67kg

歸刃 邪淫妃

亞羅尼洛‧阿魯魯耶里

第9十刃

雖然是最下級大虛，但因為能**將吃下的虛之力占為己有的特殊能力**，受到藍染賞識而加入十刃。

在虛圈戰中，**化身為海燕的容貌讓露琪亞為之動搖**，看起來站在壓倒性的**有利地位**，但是頭部因為露琪亞的計謀而被破壞，向藍染抱怨痛苦後死去（第268話）。

CHARACTER PROFILE OF AARONIERO ARRURUERIE

生日：4月23日
身高：205cm
體重：91kg

歸刃 噬虛

闇・里亞爾柯

第〇十刃

闇是唯一具備讓戰鬥力變動之能力的破面，在歸刃後，他在十刃內的排名會從最弱的10變成最強的0。虛圈戰時，雖然在蠻力之戰中壓制一護等人，但被石田破壞立足點而敗退。之後敗給白哉和劍八，在從屬官的小狗注視下死去（第422話）。

CHARACTER PROFILE OF YAMMY LLARGO

生日：4月3日
身高：230cm
體重：303kg

歸刃 憤獸

萬達外斯・馬爾傑拉

No.77

萬達外斯是以封印元柳齋的流刃若火為目的，所創造出來的改造假面。與元柳齋戰鬥時，他雖然被打敗，但因為把流刃若火的火焰封印在身上爆炸而死，元柳齋想要防止影響波及周遭，結果手受傷得相當嚴重（第395話）。

CHARACTER PROFILE OF WONDERWEISS MARGELA

生日：7月6日
身高：155cm
體重：42kg

歸刃 滅火皇子

涅里耶爾・圖・歐戴爾修凡克

一護在虛圈遇到的破面小女孩的真實樣貌。雖然長久以來失去記憶和戰鬥能力，但是為了從諾伊托拉手中保護一護而覺醒！

◉與一護會合後偕同前往靈王宮

涅爾過去與諾伊托拉發生過衝突，最後失去記憶和戰鬥能力（第295話）。當她目睹曾在虛圈相遇且救過自己的一護，因諾伊托拉的襲擊而陷入險境時，取回還是第3十刃地位時的力量，為了一護而與諾伊托拉交戰（第296話）。

之後她以虛圈遭到看不見的帝國入侵為契機，與一護再會（第486話）。她跟衝進靈王宮的一護等人會合，想要為他們的戰力助一臂之力。

CHARACTER PROFILE OF
NELLIEL TU ODELSCHWANCK

前第3十刃

生日：4月24日
身高：176cm　　　　　　體重：63kg

| 歸刃 | 羚騎士 | 解放語 | 歌唱吧，羚騎士 |

解放後會出現槍狀的武器。能施展投擲武器貫穿敵人身體的「翠之射槍」等必殺技。

破面

數字持有者的歸刃一覽

一併介紹在破面當中特別具備
強大力量的「數字持有者」們！

No.	名稱	歸刃	解放語
破面No. 0	第0十刃 闇・里亞爾柯（※1）	憤獸	大發雷霆吧，憤獸
破面No. 1	第1十刃 柯約代・史達克（※2）	群狼	追殺吧，群狼
破面No. 2	第2十刃 巴拉岡・魯伊善邦	髑髏大帝	腐朽吧，髑髏大帝
破面No. 3	第3十刃 蒂亞・哈里貝爾	皇鮫后	攻擊吧，皇鮫后
破面No. 4	第4十刃 烏魯基歐拉・西法（※3）	黑翼大魔	封鎖吧，黑翼大魔
破面No. 5	第5十刃 諾伊托拉・吉爾迦	聖哭螳螂	祈禱吧，聖哭螳螂
破面No. 6	第6十刃 古里姆喬・賈喀傑克	豹王	齜牙作響吧，豹王
破面No. 7	第7十刃 佐馬利・魯魯	咒眼僧伽	平息吧，咒眼僧伽
破面No. 8	第8十刃 薩耶爾阿波羅・葛蘭茲	邪淫妃	啜飲吧，邪淫妃
破面No. 9	第9十刃 亞羅尼洛・阿魯魯耶里	噬虛	吞噬殆盡吧，噬虛
破面No. 10	第10十刃 闇・里亞爾柯（※1）	一	一
前破面No. 3	涅里耶爾・圖・ 歐戴爾修凡克	羚騎士	歌唱吧，羚騎士
前破面No. 6	魯比・安緹諾爾	蔦孃	絞死吧，蔦孃

No.	名稱	歸刃	解放語
破面No. 11	孝龍・酷方	五鋏蟲	截斷吧，五鋏蟲
破面No. 12	古里姆喬・賈喀傑克（※4）		
破面No. 13	艾多拉多・里歐涅斯	火山獸	爆發吧，火山獸
破面No. 14	納基姆・格林迪那	不明	
破面No. 15	伊爾弗特・葛蘭茲	蒼角王子	撞碎吧，蒼角王子
破面No. 16	迪・洛伊・林克	不明	
破面No. 17	艾斯林格・維納爾	不明	
破面No. 18	戴摩拉・佐德	不明	
破面No. 20	夏洛特・庫爾轟	宮廷薔薇園美麗女王	閃耀吧，宮廷薔薇園美麗女王
破面No. 22	阿比拉馬・列達	空戰鶩	砍掉腦袋吧，空戰鶩
破面No. 24	芬道爾・凱里亞斯	螫刀流斷	刻劃在水面之上吧，螫刀流斷
破面No. 25	奇農・波	巨腕鯨	呼吸吧，巨腕鯨
破面No. 26	吉歐・葳卡	虎牙迅風	咬碎吧，虎牙迅風
破面No. 27	尼格爾・帕爾多克	巨象兵	踩扁吧，巨象兵
破面No. 33	羅莉・艾文	百刺毒娟	毒殺吧，百刺毒娟
破面No. 34	美諾里・瑪利亞	不明	
破面No. 35	酷卡普羅	不明	
破面No. 41	佩謝・賈提些	不明	
破面No. 42	唐多恰卡・畢爾斯坦	不明	
破面No. 50	泰斯拉・林多克魯茲	牙鎧士	打倒吧，牙鎧士
破面No. 54	艾米爾・阿帕契	碧鹿鬥女	拋起吧，碧鹿鬥女
破面No. 55	法蘭契斯卡・米拉・羅茲	金獅子將	咬死吧，金獅子將
破面No. 56	席安・孫孫	白蛇姬	纏死吧，白蛇姬
破面No. 61	魯多本・契魯多	髑髏樹	生長吧，髑髏樹
破面No. 77	萬達外斯・馬爾庫拉	滅火王子	不明
破面No. 103	多魯多尼・亞列桑多洛・戴爾・索卡齊歐	暴風男爵	旋轉吧，暴風男爵
破面No. 105	奇魯奇・山達威奇	車輪鐵燕	輾死吧，車輪鐵燕
破面No. 107	甘天拜・摩斯凱達	龍拳	

※1　闇歸刃後會從破面 No.10 變成破面 No.0。
※2　歸刃後里里涅特・金傑貝克會變成武器（鎗）。
※3　只有烏魯基歐拉能使用「刀劍解放第二階段」。 第二階段解放時沒有解放語。
※4　根據官方角色書，成為藍染屬下的時候是 No.12。

原來…這就是…

握在手掌心上的東西。

那是心靈啊…

烏魯基歐拉・西法（第354話）

CHAPTER
6
完現術者

雖然是人類，卻擁有虛之能力的完現術者。
分析他們的能力，以及出現在失去力量的
一護面前之目的。

BLEACH
死神
最終研究
卍解文書

STORY

一護如何取回失去的死神之力呢？

●因無法救朋友們而心急，結果被銀城抓到弱點……

一護在與藍染的戰鬥中使用**最後的月牙天衝**，因為反動力而失去死神的所有力量。一護無法再看見魂魄，結束代理死神的任務，以普通高中生的身分度過平靜的每一天。就在這時候，銀城所率領的**完現術者**們接近他。

失去能力的一護對於周遭的人類被陸續捲入事件中，而自己卻束手無策的現狀開始感到著急。他的空虛心靈被銀城識破，一護為了讓隱藏在體內的完現術者之力覺醒，於是展開修行。跨越可能會丟掉性命的嚴苛訓練，雖然**一護以完現術者身分覺醒**，但於是這個**修行本身卻是銀城的圈套**。銀城是為了要登上完現術者的巔峰，打算搶走一護的能力才會接近他。

被銀城奪走完現術者的能力，甚至連親密的朋友們也被擁有操縱過去的能力

的月島搶走，一護因絕望而一蹶不振。而就在他陷入一籌莫展的危機時，露琪亞出現在他的面前。露琪亞**用浦原所準備，灌注死神們的靈壓的刀刺向一護，讓他身為死神的能力復活**。取回死神之力的一護壓制了在此之前讓他陷入苦戰的銀城。最後用斬月打倒他，與完現術者的戰鬥就此畫上休止符。

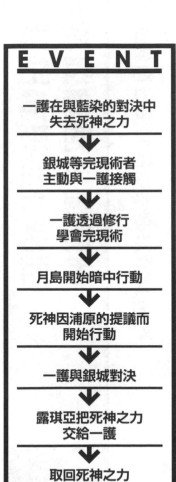

E V E N T

一護在與藍染的對決中
失去死神之力

↓

銀城等完現術者
主動與一護接觸

↓

一護透過修行
學會完現術

↓

月島開始暗中行動

↓

死神因浦原的提議而
開始行動

↓

一護與銀城對決

↓

露琪亞把死神之力
交給一護

↓

取回死神之力

因與生俱來的力量而背負哀傷的完現術者

KEYWORD&POINT

● 母親被植入的虛之力也會給孩子帶來影響……

完現術者，是指銀城和月島等擁有特殊能力的人類。他們的能力來源，根據在第433話銀城對一護所說──

銀城：**「被襲擊的母體殘留著虛的力量，如此而誕生的我們，寄宿在身上的這種能力，比死神還要更接近虛的力量。」**（第433話）

可以知道跟虛的力量有關。完現術者使用他們與生俱來就擁有的力量，藉由**干涉寄宿在物質裡的靈魂並操縱它們**，將能力引出來。另外，雖然基本上似乎能干涉各種事物的靈魂，但是如果對象是銀城所說的**「跟自己很合又是慣用的道**

具】（第432話），好像能發揮出更強大的力量。

就算是都稱為完現術者，也會有像月島能改變對象過去的 **Book of the end**，莉露卡能自由進出物體的 **Doll house**，雪緒能創造出像遊戲一樣的空間的 **Invaders must die** 等，不同使用者會有各式各樣的能力。乍看之下會感覺多半能力似乎不適合用在戰鬥，但是**每種能力根據使用方法，都隱藏著甚至能戰勝身經百戰的死神們的強大力量。**

只是完現術者們因為生來就得到強大力量，而被迫經歷殘酷的人生。莉露卡因為得意地把力量秀給他人看而被孤立，雪緒則是被雙親拋棄，因為**擁有過度強大的能力而痛苦的經驗**，把他們趕進完現術者這個狹小的社會裡，讓他們走向彿與死神全面對決，有勇無謀的戰鬥。

銀城空吾

初代代理死神！

因被死神背叛懷恨在心，為了報仇雪恨而策畫想要奪走一護的能力

● 雖然在現世戰敗，但是可能會企圖在屍魂界東山再起!?

銀城在一護之前曾以**初代代理死神**的身分活動過，但他察覺到**死神的背叛**，於是躲起來等待復仇的機會。銀城知道自己的接班人一護失去死神的力量後，隱瞞自身的經歷接近他，讓他覺醒為完現術者，然後成功奪取他的力量。但是，他在最憎恨的存在**死神們與一護堅強的羈絆面前敗陣**，並喪失性命。銀城在第518話與月島和沓澤一起**只有以背影再次登場**。地點是屍魂界的流魂街。他現在似乎在幫忙鍛鍊被空鶴收養的岩鷲修行，為了恢復屍魂界的和平，銀城或許也會以不同的形式，被作者賦予活躍的機會吧。

完現術者（前代理死神）

生日：11 月 15 日　　　身高：187cm
體重：90kg　　　　　　血型：AB 型
喜歡的食物：不明

能力

完現術 **Cross of scaffold**

讓愛用品的十字架項鍊變成大劍。也能在刀身蓄積靈壓，施展強力的斬擊。

卍解 **名稱不明**

在與一護的最終決戰使用。卍解時頭髮會變成全白色，Cross of scaffold 也會改變形狀。

招式

一護的完現術 ｜ 在第 459 話銀城從一護身上搶奪完現術者的能力。銀城以此提升自己的力量，也能使用一護擅長的招式・月牙天衝。

虛閃 ｜ 因為銀城與生俱來混入了虛的力量，能使用虛的特有招式・虛閃。雖然曾在第 476 話用過，但對已經取回死神力量的一護不管用，被單手接下。

其他

初代代理死神 ｜ 銀城在一護之前是被給予代理證的初代代理死神。因經歷被死神背叛的痛苦經驗，因此企圖向死神復仇。

XCUTION ｜ 由銀城所成立，聚集完現術者們的組織。銀城是 XCUTION 的首領，會員編號是 001 號。其他的成員有月島和莉露卡等人。

CHARACTER PROFILE OF

KUUGO GINJYOU

月島秀九郎

擁有可怕能力的完現術者！

將一護逼入絕境

操作周遭的人們的記憶

● 把自己當作書籤插進對象的記憶裡操縱過去！

月島擁有的完現術，會把自己的存在當作書籤插進攻擊對象的記憶，是個可怕的能力。遭受攻擊的對象，就算是第一次見到月島，也會有當他是十年來的好友和戀人般的錯覺，無法與他敵對。

月島使用這個能力，把一護的家人和朋友，就連井上和茶渡都變成屬於自己的。被追到死胡同的一護感到絕望，一時之間喪失戰鬥意志。之後因為來自屍魂界身經百戰的隊長和副隊長們，以一護的援軍身分助陣而形勢逆轉。月島在與白哉對戰中雖然驍勇善戰仍然敗北。不過如果沒有死神的協助，**由完現術者方獲勝告終的可能性應該相當高**吧。

完現術者

生日：2 月 4 日　　身高：198cm
體重：73kg　　　　血型：BB 型
喜歡的食物：不明

能力

完現術 Book of the end

月島的完現術能讓書本的書籤變成刀來攻擊對手。是藉由把書籤插進被攻擊對手的記憶來發動。

招式

改變過去　月島的完現術的特徵，就是能改變被書籤插進記憶的對象的過去。就算是初次見面的人，只要他插進書籤就會讓自己變成親戚、熟人或是戀人等身分。

探知情報　Book of the end 不僅能改變對手的過去，也能掌握被砍的對手的過去和弱點。此外，要讓對手恢復原狀，就必須再砍一次。

斬擊　雖然主要能力是改變過去，但也能當作一般武器來進行攻擊。在第 477 話，月島雖然用這個能力去砍一護當作最後的抵抗，但被莉露卡妨礙而無法如願。

其他

叛徒　起初被視為殺害 XCUTION 同伴們的叛徒，後來揭曉是夾帶給銀城的假記憶。其實是個忠實部下，打從心底敬仰救過兒時的自己的銀城。

與白哉的對決　月島在最後的戰鬥中，與來自屍魂界的白哉對峙。雖然驅使掌握對手過去和弱點的能力驍勇善戰，但是以一步之差被白哉的攻擊刺中胸口而敗北。

SHUKUROU TSUKISHIMA [PROFILE OF]

毒峰莉露卡

莉露卡會使用把自己所認可的對象，封印到喜歡的物品之中的 **Doll house** 能力。莉露卡使用這個能力，為一護施行**完現術特訓**之後，與露琪亞交戰。之後與雪緒再度登場，幫忙把一護等人送往靈王宮（第625話）。

CHARACTER PROFILE OF RIRUKA DOKUGAMINE

生日：4月14日
身高：156cm
體重：43kg

能力名 **Doll house**

雪緒·漢斯·佛拉魯魯貝魯那

[XCUTION] 的一員，完現術者雪緒是個隨身帶著攜帶型遊戲機，經常諷刺他人的少年。他用能把對手關在遊戲裡，自由控制的能力 [Invaders must die] 與銀城一起跟一護等人戰鬥，敗給反向利用能力特性的冬獅郎。

CHARACTER PROFILE OF YUKIO HANS VORARLBERNA

生日：12月23日
身高：154cm
體重：40kg

能力名 **Invaders must die**

沓澤吉里柯

沓澤是個打扮像管家，戴著眼罩的男性。擁有向對手設定「15分鐘以內打倒～」等條件的「定時器」機制的**「時無誑語」**能力，一護完美使用完現術後，與他敵對。不過跟劍八戰鬥後身亡。

CHARACTER PROFILE OF GIRIKO KUTSUZAWA

生日：不明
身高：不明
體重：不明

 能力名 **時無誑語**

賈姬・特里斯坦

身為「XCUTION」一員的賈姬，是個穿著工裝褲，很會照顧人的女性。在自己的腳上穿著黑色靴子，擁有靴子上沾有越多對手鮮血和汙泥，踢擊攻擊力就越強的**「髒靴子」**能力。在本作中敗給戀次後失去了力量。

CHARACTER PROFILE OF JACKIE TRISTAN

生日：不明
身高：不明
體重：不明

 能力名 **髒靴子**

完現術 能力一覽

完現術者們雖然是人類，卻擁有虛的力量。
一起來複習他們的能力吧。

Invaders must die

詳情	完現術名

把人關在遊戲空間裡控制。

完現術者

雪緒・漢斯・佛拉魯魯貝魯那

使用時間：VS冬獅郎（第464話～）

雖然操縱遊戲的設定進行攻擊，但是不敵冬獅郎。

Doll house

詳情	完現術名

能把允許的人放進自己喜歡的物品中。

完現術者

毒峰莉露卡

使用時間：VS露琪亞（第464話～）

無法抵抗可愛東西的露琪亞，因為莉露卡的攻擊而陷入苦戰。最後以莉露卡進入露琪亞的體內結束戰鬥。

Cross of scaffold

詳情	完現術名

把十字架項鍊變成巨大的劍進行攻擊。

完現術者

銀城空吾

使用時間：VS一護（第457話～）

為了搶走一護的完現術而對一護揮劍。之後這個武器也施展了卍解。

CHAPTER 6
完 現 術 者

完現術名 Dirty boots

詳情：靴子越髒，踢擊會越強。

完現術者：**賈姬・特里斯坦**

使用時間：VS戀次（第465話～）

雪緒在封閉的空間內戰鬥。因為力有未逮最後為了戀次而自爆。雖然活了下來，但是失去完現術。

完現術者 沓澤吉里柯 | 詳情 | 完現術名 Time tells no lies

詳情：設定有條件的定時器。沒有滿足條件時會被火焰燃燒殆盡。

使用時間：一護的特訓（第436話）

對莉露卡的Doll house加上「30分鐘內不能在裡頭生存，就不能出來」的條件。

完現術者 獅子河原萌笑 | 詳情 | 完現術名 Jackpot Knuckle

詳情：運氣越好就能使出強力的攻擊。

使用時間：一角（第463話～）VS北。

即使把一角的鬼燈丸折斷，卻因為連續攻擊運氣變差而敗。

完現術名 Book of the end

詳情：在對手的過去中刻下自己的存在。

完現術者：**月島秀九郎**

使用時間：VS白哉（第464話～）

連在斬魄刀・千本櫻都植入自己的記憶，引出千本櫻景嚴的弱點「無傷圈」的情報。白哉體會到「在戰鬥中讓自己沉浸於剎那瘋狂的樂趣」並把他逼入絕境。

井上織姬　能力：盾舜六花
茶渡泰虎　能力：巨人的右手／惡魔的左手

被認為接近完現術者的角色

要是我今天不去做今天能做的事，

要我眼睜睜見死不救，

那明天的我

絕對會無法原諒自己！

黑崎真咲（第531話）

CHAPTER

7

滅卻師

看不見的帝國突然向屍魂界進軍。
考察滅卻師始祖優哈巴哈的
真正目的和石田的命運！

BLEACH 死神
最終研究
卍解文書

STORY

為了洗刷千年前的恥辱，滅卻師集團現身

● 屍魂界因為看不見的帝國的入侵而受到嚴重打擊

結束與完現術者們之間的戰鬥，才剛迎接短暫的平穩生活，就在屍魂界開始確認到大量的虛陸續消滅的現象。涅預測這起事件的主謀是「能夠徹底消滅的人」（第480話）＝**滅卻師**。他的預測正確，以這起事件為契機，**屍魂界開始遭受來自滅卻師集團「看不見的帝國」的襲擊。**

擁有能搶奪卍解能力，看不見的帝國的滅卻師們的力量非常強大，就連護廷十三隊的隊長都接二連三地被打倒。白哉、狛村、碎蜂、冬獅郎被搶走卍解，劍八、京樂、露琪亞、戀次等實力者也身負重傷。最後看不見的帝國的最高領導者優哈巴哈奪走護廷十三隊總隊長元柳齋的性命，破壞一護的卍解天鎖斬月後，看不見的帝國的侵略暫時結束。這是因為他們有活動時間的限制。

屍魂界遭到前所未有的重大打擊，開始防備看不見的帝國的下一波攻擊。借用守護靈王宮的零番隊之力並強化各隊士，讓京樂擔任新的護廷十三隊的總隊長，做好萬全的準備。相反的，看不見的帝國也迎接石田成為優哈巴哈的接班人，再次猛烈攻擊屍魂界。各地的戰況時好時壞，優哈巴哈抓到戰況的空檔攻入**靈王宮，就連零番隊也敗下陣來，最後他殺害靈王並吸收了力量。**

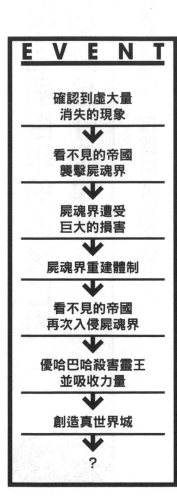

E V E N T

確認到虛大量消失的現象

↓

看不見的帝國襲擊屍魂界

↓

屍魂界遭受巨大的損害

↓

屍魂界重建體制

↓

看不見的帝國再次入侵屍魂界

↓

優哈巴哈殺害靈王並吸收力量

↓

創造真世界城

↓

？

KEYWORD
&POINT

應該在兩百年前已滅亡的滅卻師是什麼集團？

● 應該因為死神而滅亡，其實苟延殘喘至今

攻入屍魂界的**看不見的帝國是滅卻師集團**，追根究柢所謂的滅卻師是什麼人呢？滅卻師的存在在《BLEACH 死神》的讀者之間無人不知，但是在本作的世界中似乎並沒有那麼多人知道滅卻師。根據浦原所說，滅卻師是「在 200 多年前就已經被消滅的退魔一族」（第36話），而握菱則說：「200 年以上沒聽過這個名字了」，根據這個發言可以知道他們不是平時會出現在話題中的人物。在真央靈術院近年來刪除了與滅卻師有關的授業內容（第492話），**在屍魂界所採取的方針，或許是淡化滅卻師相關的情報**。事實上露琪亞在見到石田時，連滅卻師的名稱都不曉得（第36話）。

雖然滅卻師跟死神一樣都是與虛敵對的集團，但是戰鬥方式和思考方式，以

及戰鬥的結果都與死神大相逕庭。首先成為死神要從屍魂界的靈術院畢業，成為滅卻師的則是擁有靈力的人類。此外，死神把自己的靈力具現化為斬魄刀來戰鬥，滅卻師則是聚集大氣中的靈力具現化為靈子兵裝來戰鬥。然後兩者最大的差異是，**死神把虛淨化後送往屍魂界，相反的滅卻師則是讓虛完全消滅**。據說當滅卻師不斷驅除虛時，從屍魂界出現在現世的靈魂會無法回去，世界失去平衡，世界就會瓦解（第46話）。不過，滅卻師無法原諒奪走自己朋友和家人性命的虛被淨化，反對屍魂界，結果滅卻師被死神們所消滅。

然而，以為已經消滅的滅卻師們卻存活下來。他們在1000年前輸給死神們時，**在瀞靈廷的陰影當中，透過靈子打造空間，在那裡自稱看不見的帝國，一直在伺機反擊的機會**（第547話）。

石田雨龍

在純血統滅卻師與混血統滅卻師之間誕生
在優哈巴哈的聖別事件裡僥倖存活
地上最後的滅卻師！

● 被選為優哈巴哈的接班人，前往「看不見的帝國」

石田雨龍是被以為200年前就已經消滅的滅卻師之最後倖存者。平時跟一護同樣在空座第一高中上學，也擔任學生會長。與一護是會互開玩笑拌嘴的交情，彼此信任對方，他也曾代替失去死神之力的一護驅除虛。

在滅卻師成為敵人的千年血戰篇中，石田雖然拒絕跟一護等人同行（第486話），但是被以優哈巴哈的接班人身分招待到看不見的帝國。許多人對他被選為的血杯並被授予「A」的聖文字，但在第660話揭曉他是為了打倒優哈巴哈，才會潛入星十字騎士團。

看不見的帝國

生日：11 月 6 日　　　　身高：177cm
體重：57kg　　　　　　血型：AB 型
喜歡的食物：不明

武器

名稱 銀嶺弧雀

石田在與涅的戰鬥中失去滅卻師的力量，因龍弦的修行而獲得靈弓。一次可以同時射出 1200 支箭矢。

名稱 劃破靈魂之物

為了救出井上而進入虛圈時，石田從龍弦醫院的隱密倉庫借來的武器。在滅卻師使用的武器中是唯一有刀刃的類型。

招式

亂裝天傀 ▎ 把由絲狀合而為一的靈子束綁在身上強制行動，是滅卻師最高級的戰鬥靈術，只要使用這個招式，不論身體被如何破壞都可以繼續戰鬥。就涅所說，沒有人在石田這個年紀使用過。

破芒陣 ▎ 使用切斷銀筒和靈魂在地面上畫出圓陣，讓內部發生大爆炸的大招。在本作中用這個招式給予薩耶爾阿波羅重大傷害。因為術式很花時間，在一對一的戰鬥中不能使用。

其他

銀筒 ▎ 可以累積靈力，滅卻師所使用的舊式戰鬥用道具。在口中詠唱來使用，可以攻擊或是綁縛對手。石田在屍魂界失去滅卻師能力，為了對抗虛而使用。

滅卻師最終型態 ▎ 戴上散靈手套在七天七夜之間持續完成弓，脫掉散靈手套後讓靈子收束，讓等級爆發性提升的招式。使用這個招式後會失去滅卻師的能力。

優哈巴哈為何選擇石田當接班人？

● 隱藏著正因為是混血統滅卻師才能得到的力量？

如同前面敘述過的，石田被優哈巴哈選為接班人，接受他的血杯。在看不見的帝國裡，有為數眾多的滅卻師，究竟優哈巴哈為何要選擇石田呢？理由正如以下的說明——

優哈巴哈：「你是撐過『聖別』而存活下來，史上唯一的滅卻師。（中略）你身上有某些超越我的東西存在。這才是讓你成為接班人的理由。」（第544話）

此外，優哈巴哈說：「肅清了所有混血統滅卻師，除了你之外。」（第544話）。

164

換句話說，石田因為是在聖別中倖存的混血統滅卻師，才會被優哈巴哈選中吧。

石田是被稱為天才的滅卻師卻，**可能擁有因為混血統才能擁有，而純血統滅卻師卻沒有的能力。**

石田對一護表示要背叛星十字騎士團的意志時，暫時繼承優哈巴哈能力的哈修瓦特看著石田——

哈修瓦特：「**我滿驚訝的，石田雨龍。你和剛才簡直判若兩人。**」（第661話）

給予如此評價。石田指出哈修瓦特無法完全預測未來，如此回話道：「那力量對你而言⋯距離全知全能還差得遠呢！」（第661話），但是或許看不到石田的未來，並不是哈修瓦特沒有繼承全知全能的力量，而是因為**石田擁有遠超過哈修瓦特的能力**吧。

優哈巴哈

為了完成千年前的復仇而突然出現

滅卻師們的始祖和王

優哈巴哈的真正目的是⁉

●沒有任何人能阻止，滅卻師們之王

「**看不見的帝國**」是入侵屍魂界的滅卻師集團。該集團的領導者，被屬下稱為「陛下」的男人就是**優哈巴哈**。優哈巴哈是滅卻師的始祖，所有滅卻師都流著他的血（第537話）。當然擁有滅卻師母親的一護和石田也不例外，優哈巴哈也稱他們為「吾兒」。雖然優哈巴哈帶著充滿缺陷的身體誕生，但他擁有「**分享靈魂的力量**」，能把靈魂分給他人，當那個人死去時藉由吸收靈魂來累積力量。現在他具備了就連護廷十三隊的總隊長元柳齋和零番隊的領隊兵主部都無法與之匹敵的實力，率領看不見的帝國蹂躪屍魂界。

看不見的帝國

生日：不明　　　　身高：不明
體重：不明　　　　血型：不明
喜歡的食物：不明

招式

聖別

優哈巴哈奪取判斷不需要的滅卻師的性命和力量，再分配給其他滅卻師的能力。優哈巴哈為了自己的復活而使用這個招式，也是一護的母親‧真咲和石田的母親‧葉繪的死因。

大聖弓

讓巨大的靈弓出現在空中，射出複數箭矢。雖然被兵主部一兵衛的千裡通天掌打飛時是用來回到戰場，但本來應該是攻擊敵人的招式。在與元柳齋的戰鬥中使用極為相似的招式，把射出的箭矢像劍一樣使用，將元柳齋的身體從肩膀斜切成兩半。

外殼靜血裝

把滅卻師所使用的靜血裝的防禦壁，擴張到體外廣範圍的招式。碰觸到施展這個招式的使用者身體，就會受到外殼靜血裝的侵蝕，被奪走一部分身體。

篡奪神壇

把從五根指頭發出的靈子之塊放在頭上，擴散為滅卻十字型以奪取對手力量的招式。優哈巴哈對兵主部使用此招式，雖然成功搶走力量，但無法把力量納為己用。

其他

全知全能

優哈巴哈所擁有，聖文字「A」的能力。眼睛會出現多重瞳孔，能預知遙遠未來的事情。不但不能用他所知道的能力打倒他，連傷害也辦不到。

分享靈魂的力量

優哈巴哈還是嬰兒時就擁有的能力。滿足觸碰到自己的人欠缺的部分，相對的當那個人死去時會吸收力量來強化自己。

優哈巴哈的真正目的

●優哈巴哈渴望不會終結的戰鬥？

滅卻師們相傳一首代表他們的王的未來之歌。

「遭到封印的滅卻師之王，經過900年恢復了心跳，過了90年恢復了理性智慧，再過9年找回了力量，用9天就取回屬於自己的世界！」

（第546話）

在這首被稱為**聖帝頌歌**的歌曲中，「**遭到封印的滅卻師之王**」就是指優哈巴哈。優哈巴哈像是照著這首歌行動，把瀞靈廷置換成看不見的帝國，殺害靈王並吸收力量，甚至打造出成為新世界基礎的城堡「**真世界城**」（第626話）。

不過，看到優哈巴哈吸收靈王之力而擁有用不盡的力量，破壞周遭的模樣，就連親衛隊也難掩驚愕。忠誠心較低的奈克魯瓦爾等人甚至把優哈巴哈形容成「像怪物一樣」（第626話）。究竟優哈巴哈真的能為滅卻師創造出全新的世界嗎？

根據哈修瓦特所說，優哈巴哈認為**「戰爭才是生存之道」**（第565話），如果不持續吸收他人的靈魂，似乎遲早會退化並回復到不自由的身體。如此想來，優哈巴哈襲擊屍魂界，除了要創造對自己來說有利的世界以外，**最大的目的或許是為了吸收靈魂才會發動戰爭吧**。此外，如果對優哈巴哈來說「戰爭才是生存之道」，就算他創造出理想的世界，**滅卻師們仍無法讓戰鬥就此結束**。到那時候，會再找到新敵人度過征戰的每日嗎？在優哈巴哈的眼中，似乎也看得到連日征戰的未來。

優谷拉姆·哈修瓦特

● 對優哈巴哈宣誓效忠的「第一個兒子」

優谷拉姆·哈修瓦特是優巴哈稱為第一個兒子，非常重視的滅卻師，**優哈巴哈在睡覺期間，甚至會把全知全能的能力交給他。**

另一方面，他固有的「B」的能力依舊不明朗。因為他被認為跟優哈巴哈同樣都是最後的敵人，或許擁有本作名稱「BLEACH（漂白）」的能力。那個能力應該是會讓對手的視野，或是世界本身都變成雪白色吧。

CHARACTER PROFILE OF
JUGRAM HASCHWALTH

最高位

聖文字 B	能力 不明

哈修瓦特雖然目前還沒用過聖文字的能力，但是在與石田的戰鬥中應該會明朗吧。

亞斯金・奈克魯瓦爾

就連一護和古里姆喬都無法與之抗衡
阻止實力者奈克魯瓦爾的人
真的會出現嗎⁉

● 雖然是個我行我素的人，但是實力無庸置疑

口頭禪是「致命的」，優哈巴哈的親衛隊之一。他的口頭禪的由來，應該也來自被優哈巴哈給予的「致死量」吧。雖然情緒激昂、個性開朗，而且也常會開玩笑，但是他的實力符合親衛隊之名，就算一護和古里姆喬一對一都無法與之抗衡。沒有給予因為「沒神經」（第656話）而動彈不得的一護最後一擊，要是他不那麼不在意他人眼光的話，或許可以稱得上是最屬害的滅卻師。

CHARACTER PROFILE OF
ASKIN NAKK LE VAAR

親衛隊

| 聖文字 | D | 能力 | 致死量 |

能操縱攝取物質的致死量的能力。可以降低致死量讓對手痛苦，或是提高致死量來強化自己。

沛尼達・帕倫卡傑斯

星十字騎士團

優哈巴哈的親衛隊之一，平常總是披著斗篷。真面目是靈王的左手，為何會成為優哈巴哈的屬下依然不明。雖然被優哈巴哈給予「C」的聖文字，但這似乎只是順應沛尼達本來就擁有的能力而已。

CHARACTER PROFILE OF PERNIDA PARNKGJAS

能 **強制執行**

讓周遭被自己的神經侵蝕，神經通過的地方可以操作當作自己的身體之用。

吉賽爾・萊耶爾

星十字騎士團

雖然外貌像少女一樣，其實是男扮女裝的男性滅卻師，是所謂的「偽娘」。基本上言行舉止天真無邪，但是也有會跟涅拌嘴，口若懸河的一面。逃過優哈巴哈發起的聖別，雖然與他交戰但反被殺死。

CHARACTER PROFILE OF GISELLE GEWELLE

能 **死者**

讓沾染自己鮮血的生物成為殭屍來操縱。只是滅卻師若不是死亡狀態就無法操縱。

巴茲 B

星十字騎士團

被授予「H」的聖文字的巴茲 B，擁有「灼熱」的能力。他隱藏著對消滅自己村莊的優哈巴哈的復仇之心，同時隸屬於星十字騎士團，侵略屍魂界時反叛之後，雖然與兒時玩伴哈修瓦特戰鬥，卻打敗了。

CHARACTER PROFILE OF BAZZ-B

| 能力 | 灼熱 | 擅長從指頭到指尖打出高溫的「Burner Finger」。 |

葛雷米・圖穆

星十字騎士團

被授予「V」的聖文字的葛雷米擁有能將想像化為現實的強大力量，就連自己的少年容貌都是用能力創造的產物。此外，攻擊八千流等人的古耶納爾・李等人也是他想像的產物。葛雷米在侵略屍魂界時雖然敗給更木，但是讓他身負重傷。

CHARACTER PROFILE OF GREMMY THOUMEAUX

| 能力 | 夢想家 | 治療自己的傷勢，製作分身等等，任何想像的東西都能實現。 |

基爾傑・歐不

星十字騎士團

基爾傑・歐不擔任狩獵部隊的統括狩獵隊長，是被授予「J」的文字的滅卻師。他指揮破面回收部隊，在虛圈與一護等人交戰。但是他因為某人的攻擊而死。雖然戰敗，但是他把一護關在黑腔裡，完成了阻礙一護的任務。

CHARACTER PROFILE OF QUILGE OPIE

| 能力 | 監獄 | 把對手關在頑強靈子的監牢裡。就算自己死亡仍有效果。 |

里傑・巴羅

星十字騎士團

被優哈巴哈授予「X」的聖文字，**親衛隊**的隊長里傑，在靈王宮與靈番隊交戰後，用「**萬物貫通**」打倒二枚屋。之後與京樂展開勢均力敵的戰鬥，他因七緒的八鏡劍而戰敗，用剩餘力量逃進屍魂界。

CHARACTER PROFILE OF LILLE BARRO

| 能力 | 萬物貫通 | 像用來福槍射擊對手。雖然不會射出子彈，卻會貫通位於軌道上的物體。 |

傑拉爾德・瓦爾基里

使用「奇蹟」之力，
具備傷得越重威力越強
充滿威脅的能力之強敵

◉將白哉等隊長一併粉碎的巨人

親衛隊傑拉爾德是個彷彿劍鬥士，滿身肌肉隆起的滅卻師，據說他擁有靈王的心臟。他在與優哈巴哈一起攻進靈王宮之後，與出現在新世界城的白哉、戀次、平子等人交戰。傑拉爾德挑釁白哉等人把自己逼入絕境後，使用「奇蹟」的能力跟因他們的攻擊而遭受的重傷作交換，得到像巨人般的體格和驚人的力量。白哉等人面對傑拉爾德覺醒的激烈攻擊，被迫陷入苦戰。

CHARACTER PROFILE OF
GERARD VALKYRIE
親衛隊

聖文字 **M**　能力 **奇蹟**

把負傷的部位交換成神的尺度之能力。受到越嚴重的傷勢，就能得到越強大的力量。

星十字騎士團
能・力・一・覽

以英文字母的順序，來確認被優哈巴哈授予的星十字騎士團的能力吧。

F 恐　　怖
The Fear
所有者：艾斯・諾特
能　力：讓一切事物變恐怖。

G 大　食　客
The Glutton
所有者：莉露多托・藍帕德
能　力：用大嘴巴捕食對手。

H 灼　　熱
The Fear
所有者：巴茲B
能　力：自由自在操縱火焰攻擊。

I 鋼　　鐵
The Heat
所有者：蒼都
能　力：讓自己的肉體變成鋼鐵。

J 監　　獄
The Jail
所有者：基爾傑・歐丕
能　力：關進無法脫逃的監獄。

L 　愛
The Love
所有者：呸呸
能　力：操縱對方愛上自己。

M 奇　　蹟
The Miracle
所有者：傑拉爾德・瓦爾基里
能　力：將受傷的部位交換為神之尺度。

A 全　知　全　能
The Almighty
所有者：優哈巴哈
能　力：可以看透未來。

C 強　制　執　行
The Compulsory
所有者：沛尼達・帕倫卡傑斯
能　力：強制控制對手的行動。

D 致　死　量
The Deathdealing
所有者：亞斯金・奈克魯瓦爾
能　力：自由提高或降低致死量。

E 爆　　擊
The Explode
所有者：班比艾塔・巴斯塔拜
能　力：讓打入靈子的物體爆炸。

V 夢 想 家
The Visionary
所有者：**葛雷米·圖穆**
能　力：想像的東西化為現實。

O 大 量 虐 殺
The Overkill
所有者：**多利斯克·貝爾希**
能　力：不分敵我不斷殺戮。

W 迂 迴 曲 折
The Wind
所有者：**尼昂索·華索**
能　力：讓敵人的攻擊拐彎。

P 力 量
The Power
所有者：**米妮拿·馬卡隆**
能　力：能抬起建築物的怪力。

X 萬 物 貫 通
The X-axis
所有者：**里傑·巴羅**
能　力：射出能貫通一切的子彈。

Q 異 議
The Question
所有者：**貝雷尼克·加布利爾**
能　力：沒有使用過的場面，詳情不明。

Y 你 自 身
The Yourself
所有者：**洛伊德·洛伊德**
能　力：模仿容貌和能力。

R 咆 哮
The Roar
所有者：**傑洛姆·基茲巴特**
能　力：變身為大猿猴，以咆哮攻擊。

Z 死 者
The Zombie
所有者：**吉賽爾·萊耶爾**
能　力：操縱浴血的對象。

S 英 雄
The Superstar
所有者：**邁斯庫·德·馬斯庫林**
能　力：每次詹姆斯在旁聲援就會變強。

A 石田雨龍

B 優谷拉姆·哈修瓦特

K BG9

N 羅伯特·阿久特隆

詳情不明

T 雷 霆
The Thunderbolt
所有者：**凱蒂絲·肯特妮普**
能　力：從天空和手掌打雷。

U 無 防 備
The Underbelly
所有者：**納納納·納賈庫普**
能　力：分析靈子配置使敵人麻痺。

就算除了我之外

還有人能做到，

那也不足以成為

我可以什麼都不做

就逃避的理由！

黑崎一護（第618話）

CHAPTER
8
故　事　之　謎

掌握一切的鑰匙的「靈王」在期望什麼呢？
優哈巴哈和零番隊的真正目的是？
完全剖析故事所留下的謎題！

BLEACH
死神
最終研究
卍解文書

關於作品所留下的未解之謎

◎一併考察尚未回收的伏筆

千年血戰篇開始，《BLEACH 死神》的故事也進入佳境。不過在本作中還有幾個尚未揭曉的謎題。在這裡我們要考察那些謎題。

謎題①

第一個看過殲景・千本櫻景嚴的人物

一護等人闖進屍魂界，阻擋在他們眼前的白哉施展殲景・千本櫻景嚴，並說：**「你算是第二個看過它的人。」**（第164話）那麼，第一個看過的人是誰呢？

這個招式對當時的白哉來說，是面對要確實除掉的對手才會使用的必殺技，像是與戀次進行特訓那樣，**在跟護廷十三隊的同事交手時不可能發動。**如此一來，在

與敵人的戰鬥中使用的可能性應該很高，但是在這個時間點，看不見的帝國的存在尚未揭曉。因此，使用對象應該會是虛或破面，但若是必須施展殲景才能戰勝的敵人，對方應該還活著，而且前來復仇的可能性很高。此外，如果那名敵人托白哉之福能夠前往屍魂界，可能轉生為屬害的死神，並且在作品中登場了吧。

謎題②

在110年前當時死去的十番隊隊長

110年前，浦原成為十二番隊隊長時，京樂說明更換隊長的理由：「三番隊引退，十二番隊晉升，不能像十番隊一樣死去」（第106話）。之後出席浦原新任之儀的隊長，除了浦原以外只有11人。根據官方角色書《MASKED》，這時候十番隊隊長以及副隊長都還在選拔中。不過在新隊長新任之儀這麼重要的儀式，就連代理都沒有出席，可以推測當時十番隊應該是幾乎沒有隊士。那麼，十番隊發生了什麼事呢？可以想到的，就是這個時候藍染正在進行的崩玉研究。藍染說過：「奪走了幾百位死神…以及好幾百個具有死神才能的流魂街住戶的靈魂·將之獻給了崩玉。」（第416話）當時還年幼的亂菊遭到傷害，可以知道市丸是為了復仇才會接近藍染。十番隊的隊士或許也像亂菊一樣被奪走魂魄。或者可

能成為其他實驗的實驗體。雖然這些都是推測，但後來出現在一心眼前，被稱為「WHITE」的虛，是重疊數個死神的靈魂所打造出來的（第532話）。很可能本來是十番隊隊士的魂魄。當時一心是十番隊的隊長。這一戰或許是現任隊長和虛化的前隊士之間的戰鬥也說不定。

銀城成為代理死神的經過

在一護之前擔任代理死神的人是銀城（第461話）。銀城說過以前有個死神與人類所生下的人物曾被交與完現術的力量（第433話）。然後也說了那個人是代理死神，被月島殺死（第441話）。後來雖然揭曉銀城就是代理死神，他跟月島曾經是同伴，一切計畫都是為了奪取一護的力量，但是他告訴一護的事情有多少是捏造的仍是未知數。恐怕從他是死神和人類所生，而且擁有完現術，到雙親被虛攻擊的事情都是事實吧。此外，因為是「代理」，可以想像到他沒有從真央靈術學院畢業，而是像一護一樣利用其他方法成為死神。銀城雖然在與一護的戰鬥中被認定死亡，但是也有他露出背影，在屍魂界與岩鷲一起行動的描寫（第518話）。他再次登場的時候，應該會從他自己的口中說出究竟發生什麼事吧。

謎題④ 防止魂魄自殺的疫苗製造過程

在說明拯救受傷的真咲性命的方法時，浦原在回憶中說過：「我利用滅卻師的光箭與人類的魂魄製作出疫苗，將它注入在幾位虛化之後的死神魂魄當中。」（第535話），成功防止魂魄自殺。恐怕這本來是為了救平子等人而進行的研究，那個研究是如何進行的呢？被逐出屍魂界的浦原帶著平子等人逃來現世（第97話）。為了救平子等人的命，浦原必須盡快進行研究。話雖如此，在現世沒有像技術開發局那樣的研究設施。因此在浦原的研究上軌道之前，有某個人幫助過他，這麼想是很自然的吧。話說回來，在浦原的疫苗中有使用「滅卻師的光箭」。本來應該是敵人的滅卻師或許幫助了被屍魂界驅逐的死神吧。

因此，石田的祖先等倖存於現世的滅卻師可能幫助過浦原。

謎題⑤ 八千流消失到何方呢？

在與葛雷米的戰鬥之後，八千流就消失蹤影（第578話），不過卻留下了死霸

裝和副官章（第579話）。說到留下死霸裝消失的人，會讓人想到因藍染的崩玉實驗而犧牲的人們。當然現在的藍染不可能辦到那種事，但是平子認為當時的狀況是**「沒有保持人形，就這樣活生生地消滅了」**（第104話）**八千流也因為什麼理由而沒有保持人形？**話說回來，更木和八千流初次相遇的時候，八千流為什麼無法回答自己的名字。「八千流」這個名字是那時候更木所決定的。此外，最後能確認到八千流，是在更木呼喚自己的斬魄刀・野晒的時候。**「名字」是連接更木和八千流和野晒的關鍵字**，這一點想必是錯不了的。她會到哪裡去了呢？終於揭曉名字的野晒或許會告訴我們答案吧。

謎題⑥

為何優哈巴哈與親衛隊能輕易地入侵靈王宮呢？

優哈巴哈通過一護從靈王宮降到淨靈廷時所產生的洞穴去襲擊靈王宮（第585話）。在這裡令人在意的是，開啟那個洞穴的**零番隊，為什麼沒有預想到襲擊的危險性**這一點。此外，目送為了阻止優哈巴哈而前進的一護的兵部主低喃著：**「光靠你們…根本不是優哈巴哈的對手。」「所謂的和平就是這樣。對吧…優哈巴哈…」**（第613話）這段自言自語也很值得留意。會讓人覺得零番隊根本就是希

望優哈巴哈來到靈王宮，與一護戰鬥後一護戰敗，然後靈王死亡。應該保護靈王的零番隊的行動似乎有許多矛盾之處。讓人不得不認為他們也有某些不可告人的內情。

謎題⑦

在千年前的戰鬥發生過什麼事呢？

千年前的戰鬥究竟是怎麼一回事，雖然詳情不明，但是可以知道元柳齋所率領的死神和優哈巴哈所率領的滅卻師曾經交戰過，優哈巴哈方雖然敗北，但元柳齋沒能殺死優哈巴哈。在瀞靈廷元柳齋對優哈巴哈（其實是洛伊德）施展殘火太刀（第509話）。這時候，據說在千年前元柳齋殺死的滅卻師們現身，相同的人物在哈修瓦特和巴茲B的回憶中也有登場（第631話）。那時候他們正在為發動戰爭進行徵兵。這裡希望大家留意的是，**優哈巴哈的眼睛跟現在是相同的狀態這一點**。換句話說，優哈巴哈當時也**擁有全知全能的力量**。那麼，雖然有能看透一切的力量，**為什麼他還是敗北了呢**？可以想到的理由，就是他的眼睛看不到靈王這項事實（第617話）。或許他的野心會因為他看不見的某個人阻撓而潰散。只是這次殺了靈王的優哈巴哈，因為**對靈王的右手出面攔阻而感到吃驚**，很難想像千年

前靈王的身體也曾阻礙過他。如此一來，就可以想到應該是有其他理由而讓他的眼睛看不到。事實上，根據石田的分析，只有在優哈巴哈睡眠期間才會被給予眼睛的哈修瓦特，似乎有看不見的東西（第661話）。這個不確定要素，一定會成為引導死神們獲得勝利的關鍵。雖然是混血統滅卻師卻在聖別中倖存的石田，以及同時繼承死神和滅卻師血統的一護，像他們一樣的存在，在千年前或許也曾阻擋過優哈巴哈。

MYSTERY

靈王的真正意圖與屍魂界的未來

◉被優哈巴哈稱為「父親」的靈王與屍魂界的走向

優哈巴哈入侵靈王宮，打倒零番隊，並殺害了靈王（第611話）。根據優哈巴哈所說，靈王是「為了穩定大量魂魄出入的不安定屍魂界所創造的！」（第615話），**若是殺了靈王，不只是屍魂界，現世和虛圈也都將崩毀。** 在這場戰鬥中，靈王這個存在掌握著很大的關鍵，這一點絕對不會錯。因此我們將預測故事的結局，以及考察靈王真正的目的。

優哈巴哈殺害靈王時，「**永別了，靈王。讓我能夠看透未來的——我的父親。**」（第612話）他如此稱呼靈王。雖然不明白所謂的「父親」是個比喻，還是如字面的意思表示有血緣關係，**兩者之間必定有很深刻的關係吧。** 此外，根據後來浮竹的神掛，靈王的右手想要保護靈王自己時，優哈巴哈提出疑問：「**為什麼**

靈王自己的右手會出面阻攔！難道是對一路守護的屍魂界感到依依不捨嗎！」

（第617話）這句話彷彿是在說靈王想要破壞屍魂界。雖然不知道靈王自己的真正心意，至少優哈巴哈應該是知道靈王想要破壞屍魂界的理由吧。如果他所說的全都是真的，擁有看透未來能力的靈王為了遲早要殺死自己並破壞屍魂界，才會創造出優哈巴哈。

雖然只能想像他為什麼要那麼做，但是如果守護屍魂界不是靈王的意志，而是被強迫的話，情況又如何呢？靈王沒有四肢，或許死神的祖先們是為了安定屍魂界，才強行剝奪擁有特別力量的靈王的行動自由。若是這樣，可以想成身為屍魂界的「楔子」（第421話）的靈王，**其實一直憎恨著屍魂界和死神，想要用自己死亡的形式來報復。**這麼一來，侍奉靈王的零番隊的行動，會跟前面所提過的內容產生矛盾的原因，或許就是為了實現他的願望而展開行動。

另外，**優哈巴哈是藉由吸收碰觸自己靈魂的人的靈魂生存，**一旦停止的話，那個時候。優哈巴哈已經把靈魂碎片散布在整個潛靈廷內。屍魂界一旦崩毀，因此而死的人的靈魂**全都會變成優哈巴哈的力量。**靈王與優哈巴哈的利害關係可以說是一致的。或許就連這件事都預知到了，靈王才會創造出優哈巴哈這個存在。

身體似乎又會回復到**「眼睛看不到、耳朵聽不見、身體無法動彈」**（第565話）的

現在已經揭曉靈王兩手的所在地，心臟也被推測可能是**傑拉爾德**（第656話）。

在剩下的身體當中，**雙腳存在在某處**的可能性很高。例如可能是**在像藍染那樣擁有特殊能力的人體內**。靈王的雙手，**無關靈王的意志地展開行動**。如果死神得到剩下的身體，應該會助他們一臂之力。然後**阻止靈王的復仇**這件事，恐怕就是**守護屍魂界的唯一手段**。

所謂的未來，應該是可以改變的吧？

石田雨龍（第661話）

在此確認在作品中登場的主要鬼道，
以及「屍魂界」、「虛圈」、「看不見的帝國」
諸如此類的重要用語！

主要鬼道一覽

攻擊的破道、守護的縛道。介紹在本作中經常使用的知名鬼道！

破道

雷、炎等破壞對手的攻擊系法術。

一　衝

從指尖發出威力較低的衝擊波。白哉和勇音使用過。

四　白雷

從指尖釋放被收束的雷電，貫穿對手。露琪亞、白哉、藍染等人用過。

三十一　赤火砲

朝對手發射火炎。雛森、吉良和弓親等人也會使用的常見法術。此外，不擅長使用鬼道的戀次也會用。

三十三　蒼火墜

從手掌發射藍色爆炎攻擊對手。露琪亞、雛森、藍染等人用過。

五十四　廢炎

用手在空中描繪出圓形，打出圓盤狀的火焰。火焰會暫時停留並燒盡對手。東仙和浦原使用過。

六十三　雷吼砲

從手掌打出帶有激烈雷電的強力砲彈。空鶴、浮竹、藍染、大前田等人用過。

八十八　飛龍擊賊震天雷砲

從手掌朝對手釋放像雷電般的光線，進行強力攻擊的鬼道。在本作中雖然多半是用來防禦，卯之花、握菱、浦原等人使用者都是擅長使用鬼道之人。應該是一般隊員無法使用的強力招式。

縛道

束縛對手，以輔助系的法術所組成。

四　這繩

用像繩子一樣的光綁住並束縛對手。露琪亞和弓親等多數人用過。

三十　嘴突三閃

在空中做出光之三角形，讓三個角像嘴一樣出現尖銳的光杭。杭會將對手的兩手和腰部固定在牆上，使其無法行動。在本作中夜一和碎蜂等隊長級，以及吉良等副隊長級也會使用。

五十八　捆指追雀

以描繪法陣的對手之靈壓為基礎，調查所在地。勇音、亂菊和握菱用過。

六十一　六杖光牢

帶狀的六條光束彷彿圍繞對手身體般地刺來，奪走對手行動的法術。力量相當強，就像被佐馬利操縱的露琪亞等人，也能阻止被其他力量支配的對手的行動。露琪亞、白哉、浦原等擅長鬼道的隊員使用過。

六十二　百步欄杆

打出像橋的欄杆形狀的數根光棒，像杭一樣將對手釘在牆上，阻止其行動。檜佐木、伊勢、卯之花使用過。

七十五　五柱鐵貫

讓五根光柱落下封住對手的行動。有朝田、卯之花用過。

六十三　鎖條鎖縛

讓巨大鎖鏈憑空出現，綁住對手封鎖行動的法術。浦原、有昭田使用過。曾封住因虛化而發狂的拳聖的行動，威力相當高。

七十七　天挺空羅

像無線電一般能把話語傳達給遙遠的同伴。勇音和東仙用過。

八十一　斷空

防禦對手破道的法術。若是隊長級使用會有最大級的效果。

九十九　禁

用黑布一般的光綁住對手，奪取行動。有朝田、浦原等人用過。

介紹在本作中曾描繪過，與虛之間的著名戰鬥。也會特別列出一護等死神、茶渡和織姬等人的戰鬥！

Grand Fisher

第18話

出現地點◉母親墓地周邊　受害者◉黑崎一家

生存超過 50 年，個性狡猾的虛，以前曾殺害一護的母親·真咲。使用人類外型的擬態誘餌，攻擊靈力高的人類。碰到前來掃墓的黑崎一家，攻擊一護等人。

招式◉記憶複寫

從對手的記憶裡調查重要的人物情報，把擬態誘餌變成與那名人物相似的容貌，來動搖對手。

討伐者◉黑崎一心

趁 Grand Fisher 鬆懈時一護給予致命傷。之後一心給予最後一擊。

半虛

外貌像青蛙。雖然因觀音寺處理不當而虛化，但被一護打倒了。

第29話

黑基沙波塔斯

攻擊少年魂魄，像蜘蛛的虛。被一護用斬魄刀把臉一刀兩斷。

第2話

大虛

因石田散布用來引誘虛的餌食而出現。被解放靈力的一護驅除。

第47話

休里卡

第12話

出現地點◉空座町

休里卡追趕著附在鸚鵡身上的柴田，出現在茶渡等人的面前。

招式◉調節炸彈

把名為小虛，像水蛭一樣的分身射向對手並使其爆炸。

討伐者◉黑崎一護
協力者◉茶渡景虎

露琪亞與茶渡保護柴田，趕來的黑崎驅除休里卡。

備註

因為與一護並肩作戰，茶渡因而產生屬於自己的力量。

納姆沙帝利亞　　第40話

出現地點◉空座第一高中　　**受害者◉多數學生受害**

納姆沙帝利亞是被石田所放的餌吸引而來。這名虛雖然說話口吻像女性，個性卻很殘忍，它用球莖捕捉器操控空座第一高中的學生們，攻擊剛好在一旁的井上等人。

招式◉閥門散射

被從頭部射出的種子打中的對象，會被納姆沙帝利亞操縱身體。

討伐者◉井上織姬

井上自身的力量覺醒，用盾舞六花防禦攻擊，用孤天斬盾打倒。

White　　第530話

出現地點◉空座町

是愛染為了實驗而創造，每個月都會在城鎮出現一次，不斷地殺害死神。

招式◉自爆

在對手極近距離的地方自爆，讓自己轉移到對手身上。

討伐者◉志波一心
協力者◉黑崎真咲

White 遭到真咲的攻擊而自爆。之後被一心打倒。

備註

轉移到真咲身上的虛，後來被一護所繼承。

巴布斯G

被石田的誘餌引來的虛。被覺醒的茶渡打倒。　　第38話

魚骨D

攻擊一護而出現在黑崎家的虛。由變成死神的一護代替負傷的露琪亞驅除。　　第1話

梅塔史塔西亞　　第134話

出現地點◉流魂街

被愛染創造出來的梅塔史塔西亞，把海燕之妻所屬的偵察部隊全數消滅。

招式◉融合

與對手的靈體融合，能奪取對手的身體。

討伐者◉朽木露琪亞
協力者◉志波海燕

海燕與虛融合遭操縱，露琪亞把他連同虛一起殺死。

備註

在破面篇，梅塔史塔西亞被亞羅尼洛吞噬並奪走能力。

各世界的重要用語
GLOSSARY

在此一併確認在本作中登場，與現世以外的世界之環境和背景相關的設施、地名和組織吧！

屍魂界
ソウル・ソサエティ

死者的魂魄所居住的世界。分為瀞靈廷和流魂街，死神保護該世界的治安。

死神 [しにがみ]
身穿死霸裝，主要以揮舞斬魄刀戰鬥。工作是把死者的魂魄送往屍魂界，以及昇華和消滅虛。

瀞靈廷 [せいれいてい]
屍魂界的一處。死神與貴族居住的地方。四周圍繞著以殺氣石所建造的瀞靈壁。

護廷十三隊 [ごていじゅうさんたい]
保護瀞靈廷的死神部隊。分為一番隊～十三番隊。每隊都有各具特色的隊花和象徵精神。一番隊隊長擔任總隊長。

隱密機動 [おんみつきどう]
負責瀞靈廷內部工作的部隊。現在由二番隊兼任。分為刑軍、警邏隊、監理隊等，席官也由分隊長兼任。

地下特別監理棟 [ちかとくべつかんりとう]
通稱「蛆蟲之巢」。以監視瀞靈廷內危險因子為目的，監禁犯人的地方。

綜合救護所 [そうごうきゅうごめしょ]
救護受傷死神的醫院。擔任救護、補給班的四番隊隊舍是病房大樓。

技術開發局 [ぎじゅつかいはつきょく]
浦原所設立的十二番隊附屬機關。進行各式各樣的技術開發和研究。目前的局長是涅繭利。有通信技術研究科和靈波測量研究科等等。

真央靈術院 [しんおうれいじゅついん]
培育死神、鬼道眾、隱密機動的學校。有入學考試、跳級等制度，似乎不論出身高低都能入學。

中央四十六室 [ちゅうおうしじゅうろくしつ]
瀞靈廷的最高司法機關。由四十位賢者與六位法官所組成。

懺罪宮四深牢 [せんざいきゅうししんろう]
收容即將以雙殛處死的罪人的地方。一邊眺望雙殛一邊懺悔自己的罪孽。

流魂街 [るこんがい]
死者魂魄生活的地點。東西南北共分為80區，數字越大表示治安越差。來

到這裡的魂魄會依照死亡順序發放整理券，然後隨機分配到各地。因此要與在現世曾有交流的人再會極為困難。

逆骨
[さかほね]
東流魂街七十六區。流傳著單眼異形的土地神「耳萩大人」的傳承。

潤林安
[じゅんりんあん]
西流魂街第一區。冬獅郎與雛森的出身地。

錆面
[さびつら]
西流魂街地六十四區。一角與弓親調查失蹤事件而造訪的地方。

戌吊
[いぬづり]
南流魂街七十八區。露琪亞與戀次相遇的地方。

草鹿
[くさじし]
北流魂街七十九區。八千流的出身地。

更木
[ざらき]
北流魂街八十區。更木的出身地。

鯉伏山
[こいふしやま]
位於西流魂街三區北邊的山脈。露琪亞與海燕曾在此特訓。

靈王宮
[れいおうきゅう]
靈王所居住的空間。入口附近有「靈王宮表參道」，靈王實際所在的地方稱為「靈王宮大內裏」。

零番離殿
[ぜろばんりでん]
守護靈王宮的零番隊被賜予的街道有「麒麟殿」、「臥豚殿」、「鳳凰殿」等等。

超界門
[ちょうかいもん]
二枚屋所創，連接空座町和鳳凰殿的門。開啟時間必須嚴格設定。

穿界門
[せんかいもん]
連繫現世與屍魂界的門。浦原和技術開發局可以開啟。門與門之間有斷界。

斷界
[だんがい]
現世與屍魂界之間的空間。充滿了拘流，拘突會排除入侵者。除非使用界境固定或持有地獄蝶的死神才能安全通過。與外界的時間計算方式相差2000倍。周圍有名為叫谷的魂魄集會場所。

虛圈
ウェコムンド
位於屍魂界與現世之間的縫隙，虛的世界。像沙漠一樣，靈子濃度很高。

破面
[アランカル]

得到死神之力的虛集團。因藍染的崩玉而完成成體。最上級的大虛破面化之後會變成接近人類的樣貌。力量越低則會留下越多虛的樣子。

數字持有者
[ヌメロス]

因崩玉而誕生的破面。No.11以後會依照誕生順序給予數字。另外，有三位數的破面是「原十刃」。

十刃
[エスパーダ]

在數字持有者的破面當中特別厲害，是藍染的隨身侍從。數字越小表示實力越強，存在0～9。被允許有從屬官跟隨。

虛夜宮
[ラス・ノーチェス]

藍染與十刃生活的巨大王宮。在天蓋內側有天空，藍染掌握整個空間內部。

22號地底路
[にじゅうにごうちていろ]

一護等人最初入侵的地方。戴摩拉和艾斯林格負責看守。

奈迦爾遺跡
[ねがるいせき]

位於虛圈的遺跡。為了預防看不見的帝國的襲擊，井上與茶渡進行過特訓的地方。

黑腔
[ガルガンタ]

能往來於現世與虛圈的洞穴。一邊固定靈子打造出立足點一邊移動。

看不見的帝國
[ヴァンデンライヒ]

優哈巴哈率領的滅卻師集團，以及其所居住的國家。打造在瀞靈廷的影子當中。

滅卻師
[クインシー]

以消滅虛為目的的人類戰鬥集團。聚集大氣中的靈子來戰鬥。所有滅卻師將靈王宮納為己有的優哈巴哈，把靈

星十字騎士團
[シュテルンリッター]

優哈巴哈的隨身侍從，看不見的帝國的主力戰鬥部隊。所有人都被給予名為「聖文字」的一個英文字母。

的體內都流著優哈巴哈的血。被死神所滅，現地的倖存者只剩下石田家。

狩獵部隊
[ヤークトアルメー]

為了召集屬下的破面而被派遣到虛圈，看不見的帝國的部隊。

親衛隊
[シュッツシュタッフェル]

在星十字騎士團中，由在兩次聖別中倖存的人所組成的四人部隊。

銀架城
[ジルバーン]

位於看不見的帝國，優哈巴哈居住的城堡。

真世界城
[ヴァールヴェルト]

將靈王宮納為己有的優哈巴哈，把靈

王宮變成自己的新住所後命名。親衛隊和石田所在的地方。

太陽之門 [たいようのもん]

為了侵略現世而準備的門。設置在真世界城的各地。插入「太陽之鑰」後可開啟。

光之帝國 [リヒトライヒ]

1000年前侵略屍魂界之前，滅卻師們的世界。優哈巴哈以前統治的國家，也是哈修瓦特和巴茲B的故鄉。

其他的用語集 GLOSSARY

了解《BLEACH》不可或缺的本作重要用語都在這裡，一起來複習吧！

A（あ）行

聖別 [アウスヴェーレン]

優哈巴哈所執行的滅卻師篩選。第一次是在9年前執行，除了石田以外的現世混血統滅卻師都喪命。第二次是以犧牲淨靈廷的眾多星十字騎士團的性命來回復親衛隊的負傷。

中級大虛 [アジューカス]

在大虛之中能力較高。最下級大虛進化後的樣子，每個樣貌迥然相異。

鋼皮 [イエロ]

覆蓋在破面身體的外皮。靈壓硬度高，甚至有破面能反彈斬魄刀的攻擊。

假面軍勢 [ヴァイザード]

因藍染的實驗，在101年前被植入虛的力量的死神。一旦戴上假面就會變得更強。意指平子、日代里和有昭田等人。

最上級大虛 [ヴァストローデ]

最有力量的大虛。數量非常稀少。破面化之後外貌與人類相近。

鰻屋 [うなぎや]

一護打工的萬事屋。因為店名的關係容易誤以為是餐廳。老闆娘是鰻屋育美。主要工作是打掃和照顧寵物。

浦原商店 [うらはらしょうてん]

浦原喜助經營的雜貨店。店員有握

菱、雨和甚太。現在夏梨和遊子常會光顧。也有販售從屍魂界進貨的商品。在地底下有用來特訓的「練功房」和「絕望縱穴」。

XCUTION
[エクスキューション]

完現術者們的團體。銀城擔任首領。位於「鳴木市蝶原7丁目7之1」的酒吧是總部。

純血統滅卻師
[エヒト・クインシー]

只有繼承滅卻師血統之人。在現世石田龍弦是最後一個。看不見的帝國的成員基本上都是純血統滅卻師。混血的滅卻師被稱為「混血統滅卻師」。

假面紋
[エスティグマ]

破面臉上的花紋。每個破面有不同的假面紋。

王鍵
[おうけん]

進入靈王宮所需的鑰匙。只有護廷十三隊的總隊長口耳相傳的所在地。真面目是允許進入靈王宮的靈番隊隊隊。

士的骨頭。是藍染想要創造的東西。

KA（か）行

界境固定
[かいきょうこてい]

固定斷界拘流的方法。若是下級死神需要數十人才能執行，一心獨自就能完成。

聖帝頌歌
[カイザー・ゲザング]

「遭到封印的滅卻師之王，經過900年恢復了心跳，過了90年恢復了理智，再過9年找回了力量，用9天就取回屬於自己的世界！」的歌謠。

改造魂魄
[かいぞうこんぱく]

在屍魂界的尖兵計畫中所創造，用來戰鬥用的虛擬魂魄。也稱為「Mode Soul」。已經被廢棄處分，而魂是倖存者。

花鶴大炮
[かかくたいほう]

空鶴的巨大大炮。把靈子注入靈珠核，發射靈珠核移動到屍魂界。此外，這個發射煙火的動作的特殊方法稱為「花鶴射法」。

穿點
[がてん]

強力麻醉。弓親知道一角敗北而陷入混亂，吉良為了讓他入睡而使用。

反膜之匣
[カハ・ネガシオン]

把力量較弱的破面永遠關在閉次元的道具。藍染給十刃的東西。

神掛
[かみかけ]

浮竹所執行，將寄宿在肺部的「耳萩大人」的力量擴散到全身臟腑的儀式。

空座綜合醫院
[からくらそうごうびょういん]

石田的父親・龍弦擔任院長的大醫院。

空座第一高中
[からくらだいいちこうこう]

一護、井上等人就讀的高中。學生會長是石田。

義骸
[ぎがい]

死神為了變成人類而進入的暫時性肉體。靈力在進入義骸的期間會回復。另外，浦原有獨立開發出能自由帶著走的「攜帶用義骸」。

記換神機
[きかんしんき]

改寫人類對與死神與虛相關記憶的裝置。記憶會隨機選擇。備用燃料可以在浦原商店購買。

義魂丸
[ぎこんがん]

進入肉體後，就會以魂魄形式具備人格行動的藥丸。狡猾的銀之助和悶騷型色狼的 MOMONE 等等，有各式各樣的個性。在女性死神之間「兔子恰皮」的包裝似乎是最受歡迎的。

鬼道
[きどう]

死神所使用的靈術。大致上分為破道與縛道。擅長使用鬼道的死神會隸屬「鬼道眾」。

最下級大虛
[ギリアン]

在大虛之中威力最弱，身體最龐大。因虛吃掉其他虛而產生。

銀條反
[ぎんじょうたん]

用於鎧甲基底的鋼鐵帶。碎蜂穿著用來預備使用卍解。

滅卻十字
[クインシー・クロス]

滅卻師擁有的浮雕。身為滅卻師一族的石田家代代傳承五角形的浮雕。

滅卻師完聖體
[クインシー・フォルシュテンディッヒ]

滅卻師的最大力量。以前被稱為「滅卻師最終型態」，一旦使用就會失去滅卻師的力量，經過改良而進化。只是使用後會非常消耗體力的樣子。另

王虛的閃光
[グラン・レイ・セロ]

只有十刃能使用的最強虛閃。具有連空間都能扭曲的威力。因為破壞力太強，在天蓋下禁止使用。但是古里姆喬有在天蓋內使用。

黑崎診所
[くろさきいいん]

一心經營的診療院。

牽星箝
[けんせいかん]

白哉所戴的髮飾。上級貴族的證明。

現世與屍魂界之間的超級麻煩世界扭曲修正隊
[げんせとソウル・ソサエティとのあいだのくそめんどいせかいのひずみおなおしたい]

蒐集連繫現世與屍魂界的移動能源的隊伍。成員是生活在現世的死神，日代里、有昭田、愛川、麗莎。之後與前往靈王宮的隊長們會合。

外，無法跟從死神奪來的卍解同時使用。

限定靈印
[げんていれいいん]
隊長與副隊長前來現世時，靈力會限制在本來力量的百分之二十左右。緊急時會被允許取消限制的「限制解除」。

後述詠唱
[こうじゅつえいしょう]
在因放棄詠唱而釋放的鬼道等術式上追加詠唱來使之強化。

悟魂手甲
[ごこんてっこう]
從肉體抽出靈魂的手套。

魂葬
[こんそう]
把在現世遊蕩，被稱為「整」的魂魄送往屍魂界。是死神的工作之一。只是若是用力過猛，魂魄在消失時會很痛苦。

SA(さ)行

斬魄刀
[ざんぱくとう]
死神所擁有的刀。各自擁有不同的名字和能力。擁有死神之力的破面也有。

始解
[しかい]
解放斬魄刀的第一階段。與解放語一起呼喚斬魄刀的名字就會完成始解。

地獄蝶
[じごくちょう]
只有死神能使用的蝴蝶。通過斷界時的必需品。

死神代理戰鬥許可證
[しにがみだいこうせんとうきょかしょう]
當知道代理死神對屍魂界有幫助時會給予的東西。跟悟魂手甲有相同的力量，能讓人類變成死神。

殲滅特務部隊
[しまつとくむぶたい]
110年前為了尋找行蹤不明的九番隊，找出失蹤原因所組成的部隊。日代里、有昭田等人都是其中一員。

侵影藥
[しんえいやく]
浦原所開發的藥丸。為了讓被滅卻師搶走的卍解暫時虛化並取回的藥。

超級日代里跑步機
[スーパーひよりウォーカー]
測量靈力的健康器具類型的測定器。只要碰到就會消耗靈力。

正義裝甲 JUSTICE 頭巾
[せいぎそうこうジャスティスハチマキ]
跟雨特訓的時候，浦原給一護的防具。戴在頭部套上管子兩端後就會變成拳擊手套和帽子。

瀞靈廷通信
[せいれいていつうしん]
在瀞靈廷發送的機關誌。由九番隊編輯，檜佐木和戀次撰寫連載。通販目錄也會一起配送。

瀞靈壁
[せいれいへき]
緊急時覆蓋瀞靈廷的牆壁。平時保護靈王宮。用殺氣石所蓋成。

虛閃
[セロ]
大虛所使用的招式，集中靈壓釋放閃光。假面軍勢和一護只要戴上假面也能使用。

黑虛閃
[セロ・オスキュラス]
解放狀態的十刀所釋放的黑色虛閃，威力遠高於一般的虛閃。

通魂符
[そうるちけっと]
即便是人類也能自由進出屍魂界的通行票。京樂交給淺野、小島和龍貴等人。

內魄固定劑
[ソーマフィクサー]
強化義骸與魂魄連結的藥。使用過度的話離開義骸時會很痛苦。

響轉
[ソニード]
破面所擁有的高速移動能力。相當於死神的「瞬步」和滅卻師的「飛簾腳」。

TA（た）行

超速再生
[ちょうそくさいせい]
虛所擁有的能力。損傷的肉體會立即回復。破面也擁有的能力。

轉界結柱
[てんかいけっちゅう]
浦原所創作的裝置。把圍繞著四根柱子的半徑一○里的空間替換成其他空間。

隊首會
[たいしゅかい]
護廷十三隊的隊長齊聚一堂所舉行的會議。在那段期間，副隊長會在其他房間等待。

隊章
[たいしょう]
象徵護廷十三隊與零番隊各隊的花。也被附加與花語相關的象徵精神。

隊長羽織
[たいちょうばおり]
只有護廷十三隊的隊長才能穿著的白色羽織。袖子有無和內側的顏色等會因隊長而有各式各樣的變化。

超人藥
[ちょうじんやく]
延長時間感覺，讓一秒都感覺像一百年的藥。涅所開發，放入音夢的體內。

天賜兵裝
[てんしへいそう]
四楓院家代代擔任看守的道具。闖進零王宮時，夕四郎帶去給浦原。

轉神體
[てんしんたい]
隱密機動最重要的特殊靈具。把斬魂刀的本體強制轉錄具象化。

天柱輦
[てんちゅうれん]
零番隊降到瀞靈廷時所使用的乘坐工具。沒有搭載回去的功能。

天挺空羅
[てんていくうら]
縛道七十七。根據靈壓補足人的位置並傳達訊息。無法補足沒有見過的人的位置，也無法傳達訊息。

傳令神機
[でんれいしんき]
屍魂界與現世的手機型通訊機器。手機鈴聲能自由設定。

特記戰力
[とっきせんりょく]
看不見的帝國特別注意的五名人物。包含一護、更木和藍染。

NA（な）行

二重詠唱
[にじゅうえいそう]
在一個鬼道發動的狀態下，同時發動其他鬼道。露琪亞與亞羅尼洛戰鬥時曾用過。

反膜
[ネガシオン]
大虛在救同族時所使用的力量。把光所包圍的對象移動到虛圈。光的內外被隔離開來，無法對被這團光包圍的人出手。

HA（は）行

神聖滅矢
[ハイリッヒ・プファイル]
滅卻師釋放的靈子箭矢的正式名稱。主要是看不見的帝國的滅卻師使用。

魄內封印
[はくないふういん]
在魂魄深處封印其他物質。隱藏在露琪亞的魂魄裡面時的狀態。意指崩玉痕。

虛彈
[バラ]
強化自己的靈壓射擊的虛的招式。雖然威力不及虛閃，速度卻快20倍。

卍解
[ばんかい]
解放斬魂刀的第二階段。威力是始解的5～10倍。必須要經歷10年以上的鍛鍊才能學會。

日番谷先遣隊
[ひつがやせんけんたい]
收到破面出現在現世的消息，從屍魂界派遣的調查部隊。隊長是冬獅郎。隊員有戀次、露琪亞、一角、弓親和亂菊。

巨大虛
[ヒュージ・ホロウ]
巨大的虛。以前在真央靈術院的現世實習時出現，在檜佐木的臉上留下傷痕。

飛簾腳
[ひれんきゃく]
在腳下製作靈子之流以高速移動，滅卻師的移動方式。

副官章
[ふくかんしょう]
護廷十三隊的副隊長在緊急時戴上的

臂章。上面畫有各隊的隊章。

完現光 [ブリンガーライト]

發動完現術時能看到的光。

完現術 [フルブリング]

引出寄宿在物質上的靈魂，命令其做事的力量。如果是慣用的道具，還能使其變化形狀。在出生前母親被虛攻擊過的孩子會出現的力量。

面軍勢。浦原使用露琪亞的魂魄想要把它藏起來。另外，藍染也削減死神和擁有素質的人的魂魄，自行進行研究。

血裝 [ブルート]

讓靈子流入自己的血管中，提升戰鬥能力。攻擊力稱為「動血裝」，防禦力稱為「靜血裝」。

探查迴路 [ペスキス]

破面探測對手的靈力等的能力。

崩玉 [ほうぎょく]

浦原所創造的玉。能竊取自身周圍的心靈使其具現化。產生多數破面和假

防護湯衣 [ぼうごとうい]

進入麒麟殿的血池地獄和白骨地獄時穿著的衣服。在麒麟寺工作的數男和數比呂都有穿著。平時如果沒有穿這套衣服，身體會因為「過度回復」漸漸腐爛，最後破裂。

步法 [ほほう]

死神所使用的移動用體術的總稱。包含高速移動術「瞬步」等在內。夜一尤其擅長，被稱為「瞬神」。

虛 [ホロウ]

所謂的惡靈。胸前有個空洞，戴著假面。無法被死神引導的人類的魂魄，經年累月所變化的生物。連結肉體與魂魄的「因果之鎖」被硬生生地切斷時也會變成虛。變成虛之後會攻擊生前親近的人並奪取其性命。之後會毫無理由地攻擊周遭的人類。派駐現世的死神的任務就是要昇華和消滅它們。

無間 [むけん]

屍魂界的地下監獄最下層的第八監獄。藍染被處以在這裡服刑 1 萬 8800 年的刑期。也是卯之花為了引出更木的力量，而與他戰鬥過的地方。另外，在監獄還有第三地下監獄「眾合」，以前握菱因使用禁術之罪而被判服刑。

星章化 [メダライズ]

看不見的帝國的滅卻師們，把死神的卍解封在滅卻十字樣式的徽章裡奪走力量。一護與破面的卍解並沒有被搶走，是因為他們都擁有虛的力量的緣故。

大虛 [メノスグランデ]

擁有強大力量的虛。因虛彼此互相吃掉對方而產生。大致上分為最下級大虛、中級大虛、最上級大虛三種，真央靈術院的教科書上有記載最下級大

MA(ま)行

RA（ら）行

亂裝天傀
[らんそうてんがい]

由無數系狀結合的靈紫光束接續的部分身體，強制使其行動的招式。為了讓本來因年邁而身體無法行動的滅卻師，也能與虛戰鬥而發展的招式。

的親衛隊三兩下就打倒了。

旅禍
[りょか]

意指沒有死神的引導，以不正當方式來到屍魂界的魂魄。

靈壓
[れいあつ]

靈體所散發的壓力。靈力越強的人靈壓越高。戰鬥時死神能藉由靈壓感應到彼此的狀況。當站在靈壓過於強大的人的面前時，靈壓較弱的人光是這樣就會無法行動，也可能陷入呼吸困難的狀況。

靈王之盾
[れいおうのたて]

守護靈王宮的二級神兵。被優哈巴哈

靈子固定裝置
[れいしこていそうち]

只有在設定時間內能讓接觸到的靈子動作停止的裝置。涅所開發的機器。

靈子兵裝
[れいしへいそう]

收束大氣中的靈力，用自身的靈力覆蓋在身上的滅卻師的兵裝。

靈子變換機
[れいしへんかんき]

把組成現世所有物體的器子轉換成靈子的機器。

歸刃
[レスレクシオン]

也寫作「刀劍解放」。破面解放斬魄刀的力量，讓虛本來的攻擊能力回歸破面的肉體。不僅外貌會有巨大變化，戰鬥能力也會飛躍式提升。另外，只有烏魯基歐拉能解放第二階段。

錄靈蟲
[ろくれいちゅう]

記錄戰鬥過程的蟲。在伊爾弗特治療時，薩耶爾阿波羅讓錄靈蟲寄生在肉體上。

結

語

非常感謝各位讀者閱讀《BLEACH 死神最終

研究：卍解文書》。

終章「千年血戰篇」展開，一護等人正邁步

走向最後的戰役。他們與優哈巴哈的戰鬥結果會

如何呢？失去靈王的屍魂界能夠恢復原狀嗎？故

事中仍留下為數眾多的未解之謎。如果本書的記

載能為追求故事真相、等待結局的各位讀者提供

多一點資訊，就是作者的最大榮幸了。

THE ENDING OF
THE
BLOOD
WARFARE

COMIX 愛動漫 038

BLEACH 死神最終研究

卍解文書

作　　者／Happy Life 研究會
翻　　譯／廖婉伶
主　　編／林巧玲
美術編輯／陳琬綾
編輯企劃／大風文化
發 行 人／張英利
出 版 者／大風文創股份有限公司
電　　話／(02)2218-0701
傳　　真／(02)2218-0704
網　　址／http://windwind.com.tw
E-Mail ／rphsale@gmail.com
Facebook ／http://www.facebook.com/windwindinternational
地　　址／231 台灣新北市新店區中正路 499 號 4 樓

台灣地區總經銷／聯合發行股份有限公司
電話 ／(02)2917-8022
傳真 ／(02)2915-6276
地址／231 新北市新店區寶橋路 235 巷 6 弄 6 號 2 樓

港澳地區總經銷／豐達出版發行有限公司
電話／(852)2172-6513　傳真／(852)2172-4355
E-mail ／cary@subseasy.com.hk
地址／香港柴灣永泰道 70 號柴灣工業城第二期 1805 室

初版一刷／2020 年 01 月
定　　價／新台幣 280 元

國家圖書館出版品預行編目 (CIP) 資料

BLEACH 死神最終研究：卍解文書／Happy
Life 研究會作 .-- 初版 .-- 新北市：大風文
創,2020.01 面；公分 . -- (COMIX 愛動漫
; 38)
譯自：BLEACH 卍解文書
ISBN 978-957-2077-89-4（平裝）

1. 漫畫 2. 讀物研究

947.41 108019991